復古摩登 和裝女子

角色人物設計指引書

神威なつき

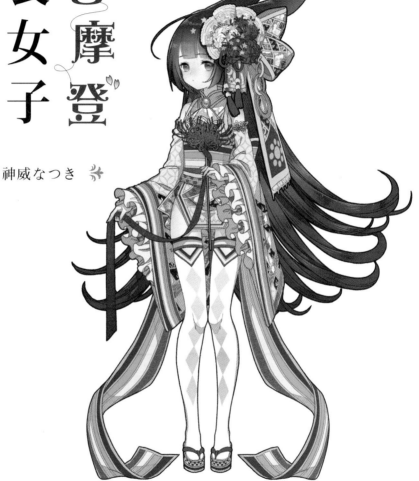

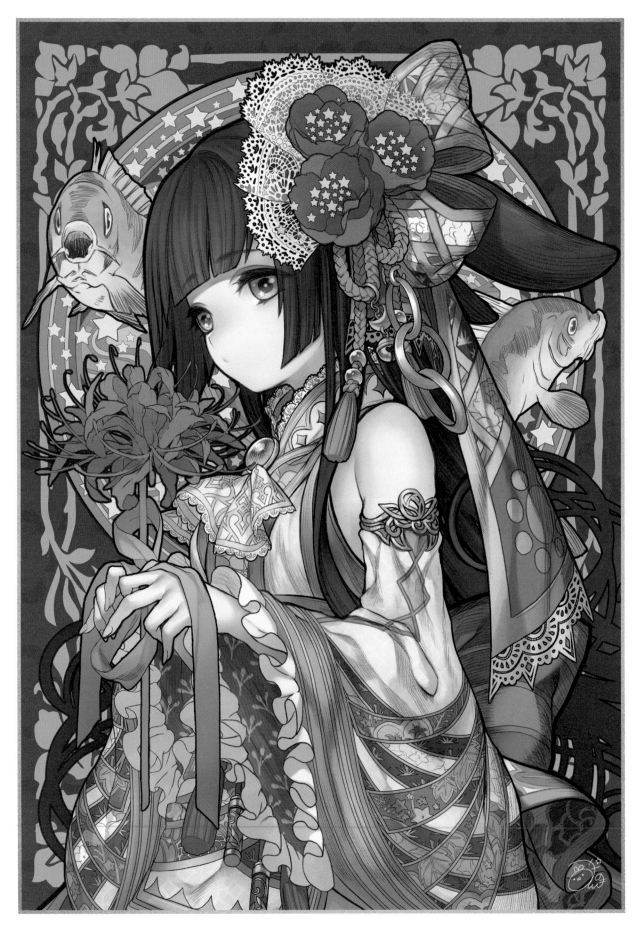

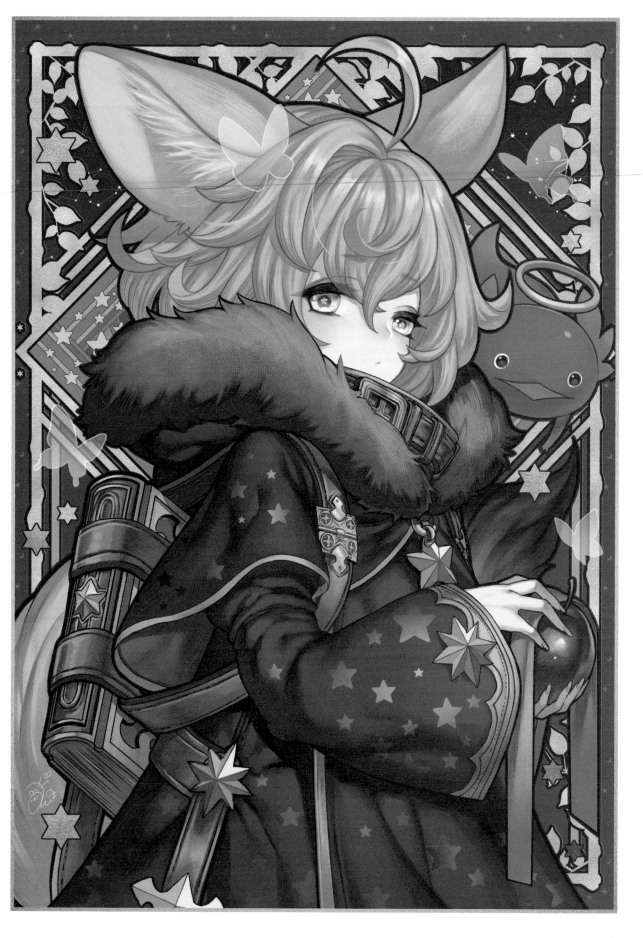

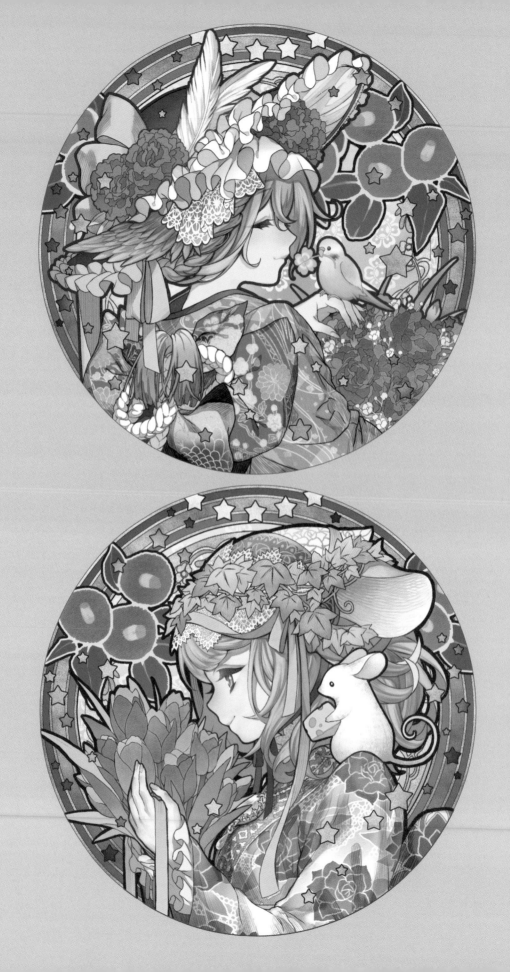

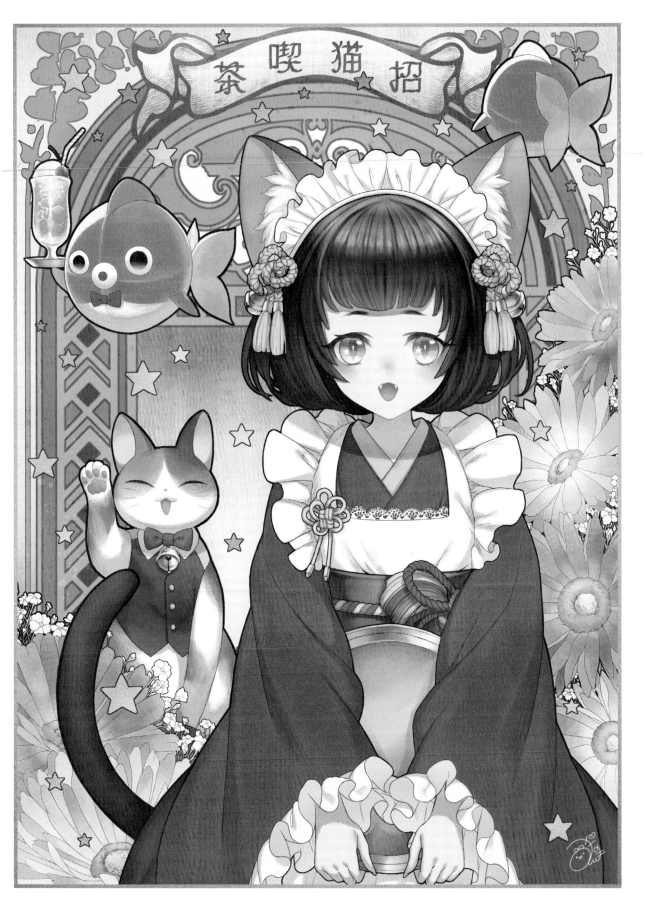

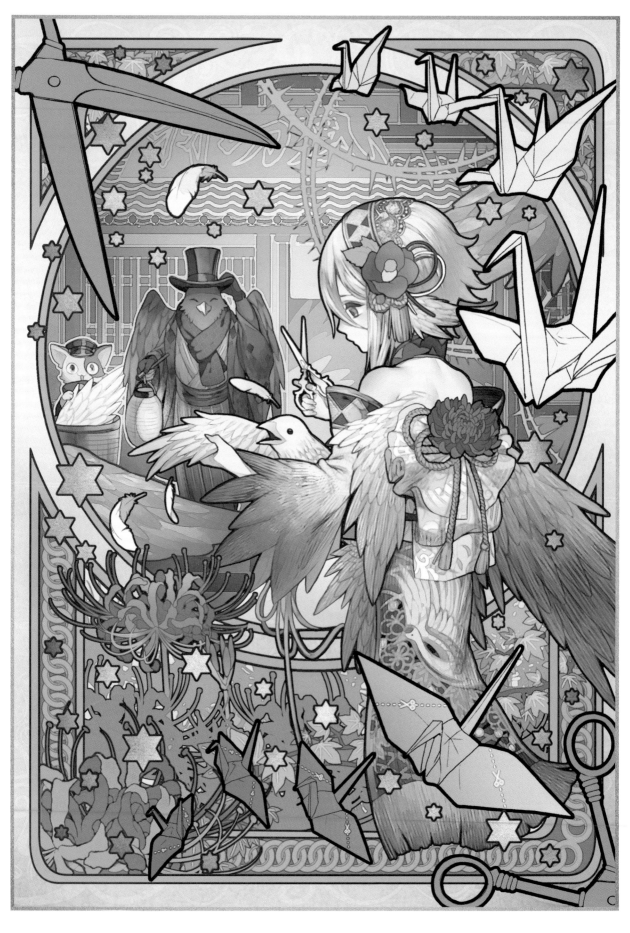

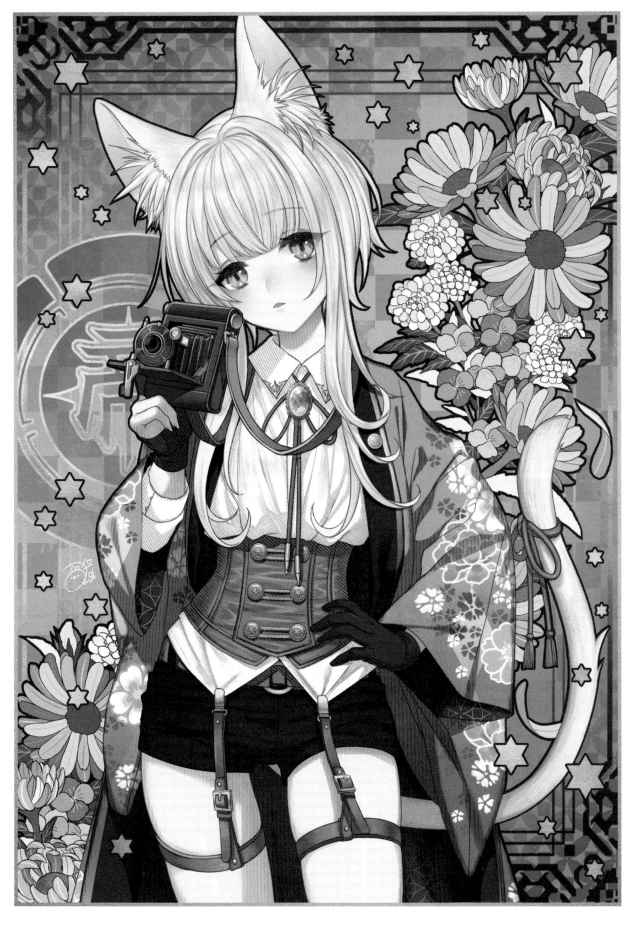

目次

序章

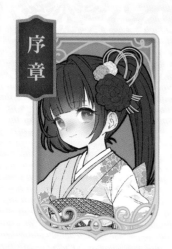

復古摩登的 和裝基本

第1章

花

第2章

童話

第3章

奇幻世界

第4章

食物

第5章

插畫描繪過程解說

初次見面，我是神威なつき。

非常感謝您這次購買本書。

本書是以復古摩登的和裝為主題，收錄了很多女孩的角色人物設計。

除了有角色設計的訣竅、配色的決定方法之外，

還有和裝的種類及歷史等各式各樣的素材可以供您參考使用。

說到和裝，往往給人一種生硬的印象。不過到了現代，有很多搭配西式服裝，

或是披在身上當作外褂等，將和風要素自由加入時尚穿搭的情形。

本書將基本的和裝、現代的流行時尚穿搭、加上造型變化後的原創和裝等等，

廣泛地應用於設計範例中，

希望能作為您在製作有獨創性的服裝和小物品時的參考。

我把自己非常喜歡的和裝融入了很多的要素來描繪呈現。

您可以用來想像角色人物身處的世界觀和設定，也可以作為插畫集來翻閱欣賞，

如果讀者們能以各式各樣的角度來閱讀本書的話，我會很開心的。

倘若本書能對大家的創作活動發揮到一點作用就太好了。

神威なつき

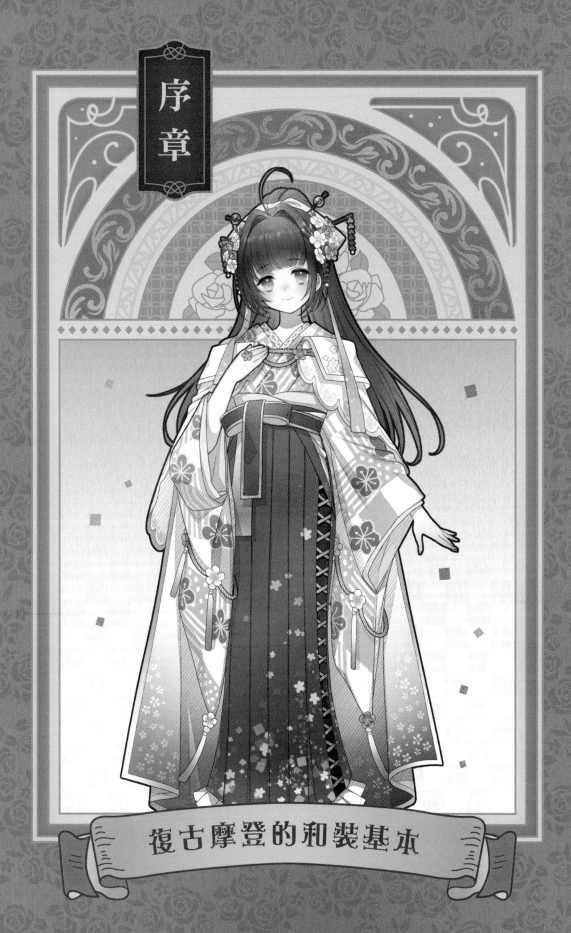

序章

復古摩登的和裝基本

何謂復古摩登的和裝

是以日本傳統文化的和服為基本，
結合明治・大正～現代的服裝與服飾配件設計而成。
重點是在保留和風要素的同時，加入了西式要素。

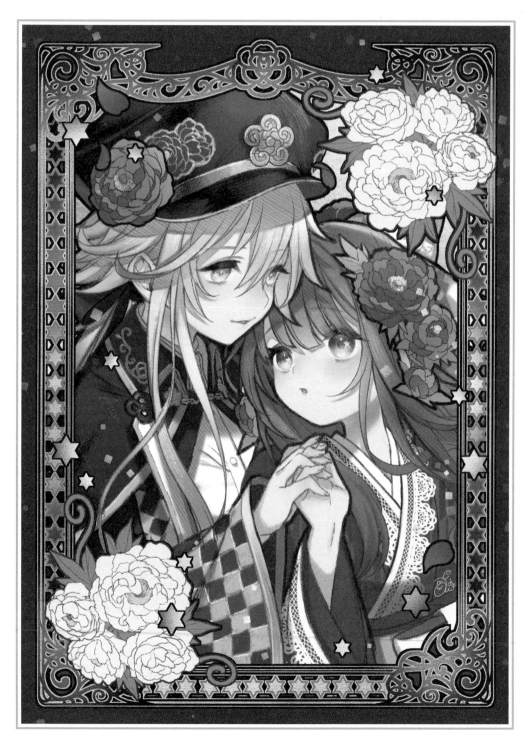

和裝的造型變化搭配要點和演出效果

這是以美麗花朵為設計形象的復古摩登和裝的兩位女孩。雖然同樣是女學生，不過其中一人是以蠻殼族為設計形象的男裝風格女子，另一人則是以高領族為設計形象的女子。因為是以明治時代為舞台、便將那個時代流行的和服與袴、學帽搭配披風這一復古要素為基本進行設計。

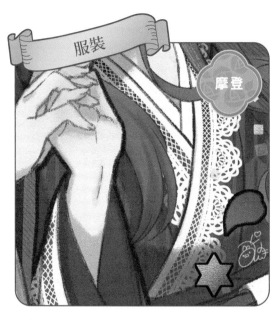

此處是在矢絣（箭羽紋）圖樣的和服衣領加上蕾絲的設計。使用蕾絲的和服屬於現代的流行要素。藉由加上西式服裝的要素，來達到摩登和裝的造型變化效果。

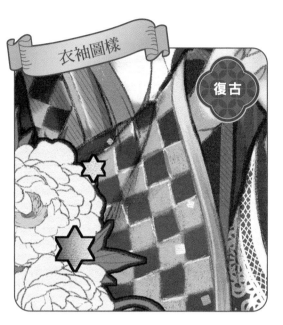

雖然基本是學生服，但是衣袖是和服衣袖的造型變化。一部分加入了市松模樣。將圖樣的顏色設計成金色，可以給人高貴的印象。

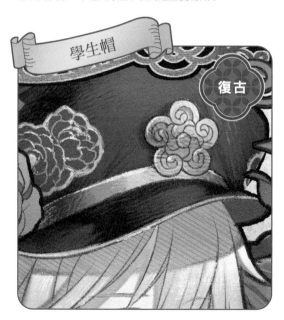

一邊用學生帽留下男子氣概的印象，同時將校徽設計成花朵造型的家紋，加入牡丹花和刺繡，呈現出女性的形象。

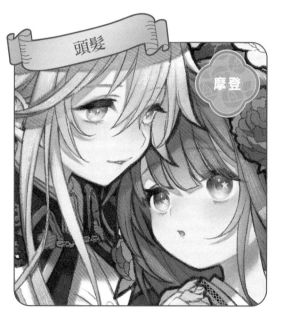

設計成向外翹的狼尾頭×金髮，以及蓬鬆的大波浪捲×茶紅髮，既融入了現代風格的髮型設計，也表現出角色人物的個性。

和裝的種類

隨著時代的改變，和裝的種類也變得更多樣化了。
即使是同樣的和服種類，
也會依照季節和穿著情境來選擇不同的款式。

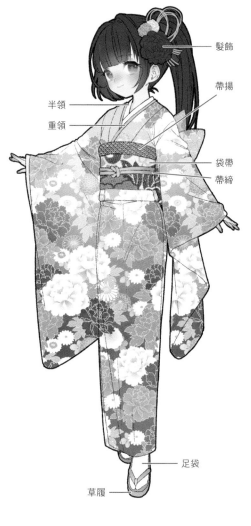

髮飾
帶揚
半領
重領
袋帶
帶締
足袋
草履

振袖

這是一種將衣袖長度製作得很長，而且衣身和衣袖之間不縫合起來的和服，特徵是華麗的圖樣，以及具有向下垂落的「振り(袖襴)」的長袖。振袖分為「大振袖」、「中振袖」、「小振袖」三種，袖長各不相同。袖長愈長，規格越高貴。一般在成人式和結婚典禮上穿的機會比較多。

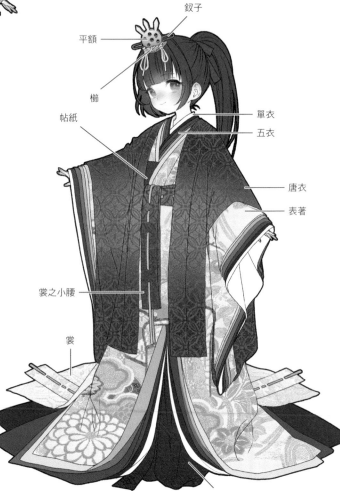

釵子
平額
櫛
帖紙
單衣
五衣
唐衣
表著
裳之小腰
裳
長袴

十二單

平安時代後期正式成立的公家貴族女子的正裝。一次要穿五件袿(內衣)，所以又叫五衣。以前曾經要穿上十幾件袿衣，但從12世紀末開始，穿五件才是正規的穿著法。

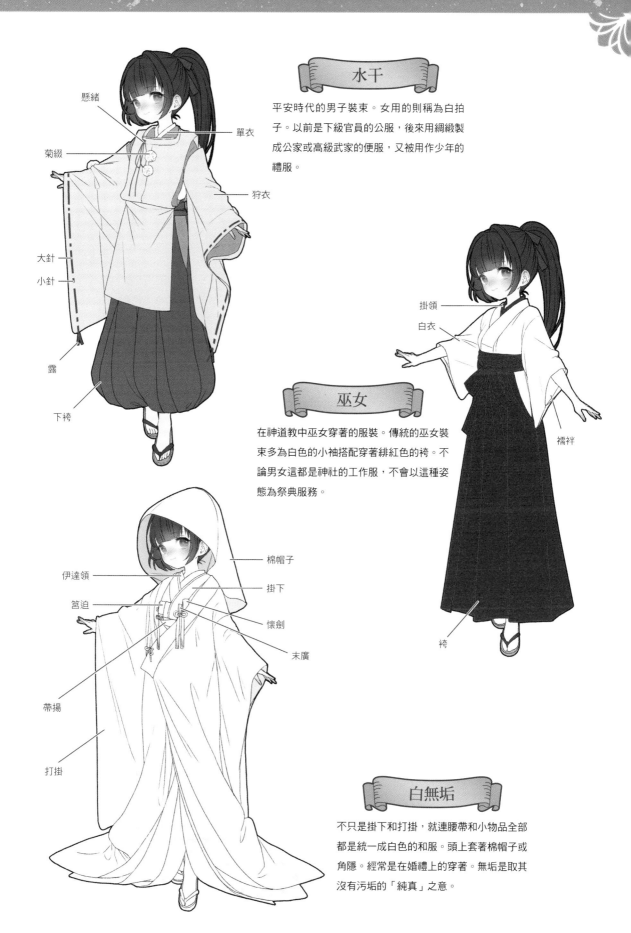

水干

平安時代的男子裝束。女用的則稱為白拍子。以前是下級官員的公服，後來用綢緞製成公家或高級武家的便服，又被用作少年的禮服。

懸緒
單衣
菊綴
狩衣
大針
小針
露
下袴

巫女

在神道教中巫女穿著的服裝。傳統的巫女裝束多為白色的小袖搭配穿著緋紅色的袴。不論男女這都是神社的工作服，不會以這種姿態為祭典服務。

掛領
白衣
襦袢
袴

白無垢

不只是掛下和打掛，就連腰帶和小物品全部都是統一成白色的和服。頭上套著棉帽子或角隱。經常是在婚禮上的穿著。無垢是取其沒有污垢的「純真」之意。

伊達領
筥迫
帶揚
打掛
棉帽子
掛下
懷劍
末廣

復古摩登的定義

以和裝為基本，結合復古要素與摩登要素的就是
「復古摩登和裝」。請比較看看和裝與復古摩登和裝的不同之處，
掌握住造型變化的重點吧。

巫女基本 ▶▶ 復古摩登變化

基本

復古摩登

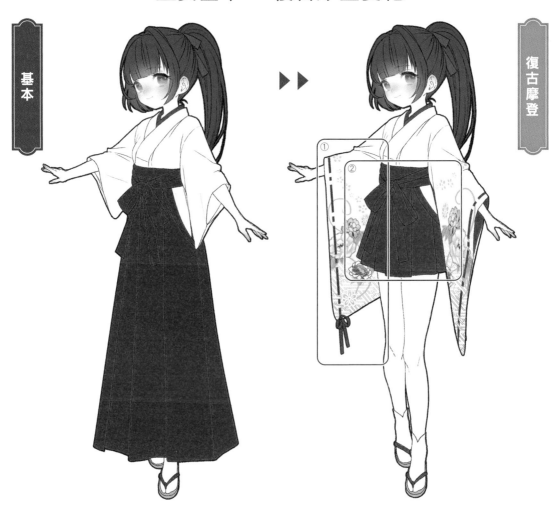

①
衣袖×圖樣

衣袖長度加長至像水干一樣，增加「露」的設計，表現復古要素。再加上原本用於振袖的圖樣，更顯得華麗。

露

②
袴×迷你裙

將袴的長度縮短，並根據長度調整竹葉褶的寬度。看起來像迷你裙，設計成摩登的款式風格。

竹葉褶

振袖基本 ▶▶ 復古摩登的變化

基本

復古摩登

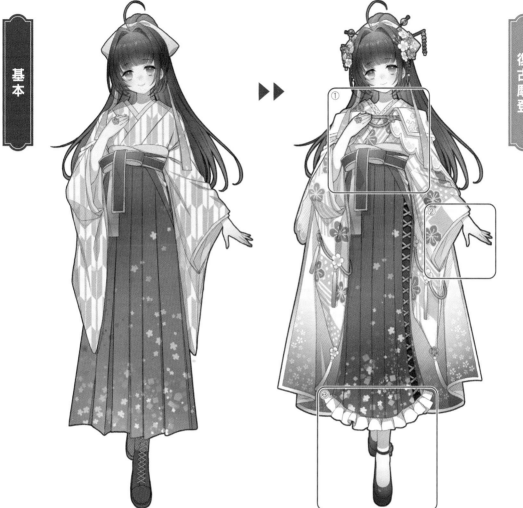

①
披風

追加如披風般的羽織來當作復古要素。並加上花紋圖樣來呈現出現代風格的造型變化。以花為主題的別扣,增添了華麗感。

②
和裝圖樣

在圖樣裡加入了花朵模樣、水滴模樣、橫條紋、市松模樣等組合,將復古和摩登的兩種要素結合在一起。

③
裙子／淺口皮鞋

一邊調整袴的形狀,一邊設計成裙子風格,並在下襬加上荷葉邊,呈現出具有摩登感的造型變化。腳下的淺口皮鞋也是突顯現代風格的重點之一。

表現復古摩登世界的訣竅,就是不要過於破壞和裝的形狀哦!

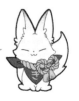

服飾及配件介紹①

當我們在想像如何設計的時候，
主題和服飾及配件可以成為構思的契機。
讓我們來看看本書活用於插畫中的一部分服飾及配件吧。

中華

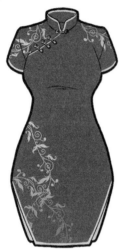

旗袍

中國的民族服飾。其特徵是用立領來強調身體線條的輪廓，以及側面加入深開衩的設計。是在原本貴族的服飾中融入了西式的要素。

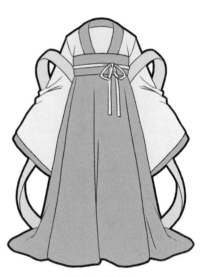

漢服／襦裙

漢族的傳統民族服飾。漢服有各式各樣的不同種類，其中襦裙的設計即使在現代也能被廣為接受。特徵是高腰的腰帶和平坦的領口。

奇幻世界

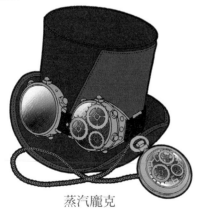

蒸汽龐克

背景設定是蒸汽機被廣泛使用的世界，多為將英國維多利亞時代的服裝、具有古董感的衣服及主題、還有小型器具組合而成的設計風格。

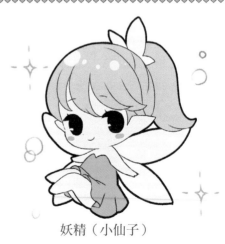

妖精（小仙子）

有著人類姿態的精靈。擁有魔力的超自然存在。多出現在西方的故事、傳說中。性格常被形容為任性不受拘束。

甜點

餡蜜和菓子

明治時期開發出來的甜點,一種在蜜豆上面放上紅豆餡的和菓子。可以搭配白玉糯米粉糰和水果等配料,種類繁多。

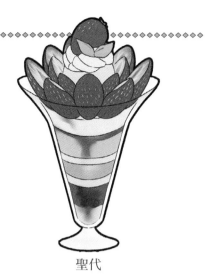

聖代

在高個子的玻璃杯裡加入冰淇淋、水果等材料的甜品。從明治後期開始逐漸普及。

和風

繪畫卷軸

日本的繪畫形式之一,據說年代最古老的作品是在奈良時代的一卷稱為『繪因果經』的繪畫卷軸。繪畫中的情景和故事內容是接連發展下去的。

狐狸面具

以木頭和紙張等素材製作而成。在能樂和神樂中使用的面具,也是一種鄉土玩具。

式符

陰陽師用來召喚式神用的符咒。據說符裡面封印著地位較低,可供陰陽師使役的神。

雪洞

和女兒節人偶一起裝飾的擺飾品。原本是江戶時代的公家和武家等上流階級的照明用燈火。

服飾及配件介紹②

既可以當作復古、摩登設計時的靈感來源，
也可以讓角色人物實際穿戴在身上來表現的道具。
即使是已經是現代常見的物件，仍然保留著濃厚的當時氣氛。

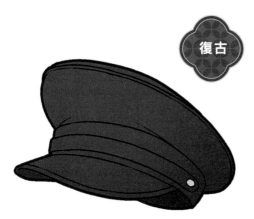

復古

學生帽

從明治時代開始戴的學生用帽子。通常指的是男性用帽，不過如果讓女孩戴上這頂帽子，可以讓人興起一股懷舊感。

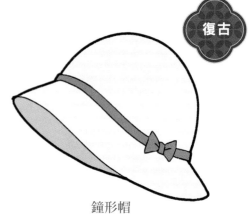

復古

鐘形帽

原文Cloche在法語中是「吊鐘」的意思。這種帽子的帽簷像是較短的鐘形。大正時代很流行，摩登女郎都戴著這種帽子。

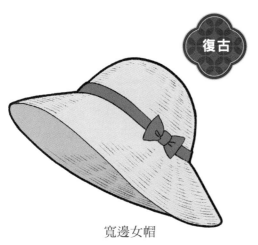

復古

寬邊女帽

大正時代流行的帽子。在法語中稱為capeline。特徵是帽簷很大，最具代表性的是帽簷左右向上捲起的款式。素材多為麥梗或是布製品。

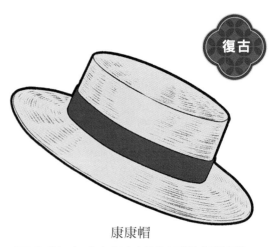

復古

康康帽

這是發祥於西方，為水兵和船上的舵手而製作的男性用帽子。日本從明治時代開始流行，到了大正時代，無論是洋裝還是和裝都流行戴著康康帽的穿搭方式。

調查流行時尚的時代背景，
可以成為設計的靈感哦！

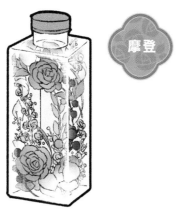

浮游花

原本的名稱Herbarium是「植物標本」的意思。將乾燥花等放入瓶中，倒入專用油填滿瓶內的裝飾花。可以用各式各樣不同的乾燥花來製作。

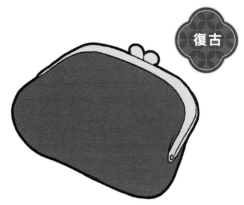

口金包

這是已經在日本定著下來的口金包，明治時代從歐洲傳入日本的舶來品。從小小的錢包到化妝包、手提包等等，有各種不同的大小尺寸。

頸環

這是古埃及文明的上流階級女性作為裝飾品使用的配件。即使在現代，也作為時尚服飾的配件定著下來。

帶型徽章

大正時代很受歡迎的帶型徽章。是為了區別學生和非學生身分者的配件。學校的「標誌」徽章以別章、帶型、紋章等形式為主流。

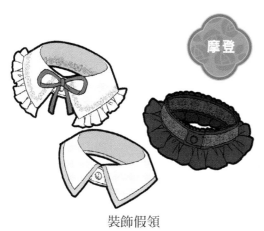

裝飾假領

只有洋裝的衣領部分成為單件的現代時尚穿搭配件。即使是簡單的服裝，只要加上裝飾假領也會給人華麗的印象。

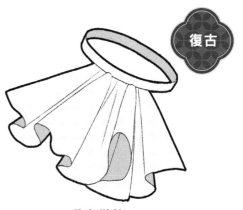

胸部裝飾

17世紀左右的歐洲服飾。主要是蕾絲做成的，功能作用相當於現代的領帶。原本是男性襯衫胸前的褶子裝飾。

圖樣設計

在服裝的關鍵部位設計圖樣
也可以加入復古要素和摩登要素。
如果加入原創的圖樣，就會產生獨特的世界觀。

傳統和風圖樣

矢絣圖樣

這是將箭羽紋圖樣化之後的紋樣。明治・大正時代在女學生之間流行。現代則作為畢業典禮穿著的圖樣，很受到歡迎。

市松模樣

格子圖樣的一種，將兩色正方形交替配置的圖樣。外來語也叫「Check格子紋」。

紗綾圖樣

這是將漢字卍斜斜地變形後，連續連接起來的圖樣。卍字在佛教用語中有「宇宙」「無限」的意思。

魚鱗模樣

以魚鱗為主題，規則正確地在上下左右連續組合二等邊三角形的圖樣。

七寶圖樣

將圓形永遠連鎖連接在一起的圖樣。七寶是佛教經典中出現的七種寶物，是吉利的圖樣。

麻葉模樣

規則排列六角形的圖樣。因為形狀和麻葉相似，所以被稱為「麻葉模樣」。

七寶圖樣（帶顏色）

青海波浪圖樣風格

波浪・點狀圖樣

山茶花圖樣

菊花圖樣

魚鱗・波浪的圖樣風格

花七寶圖樣

水滴・點狀圖樣

部分造型變化的方法

在基本的和裝上添加別的服飾配件，
或者將其替換一下，
就可以製作出屬於自己的原創設計。

 衣袖

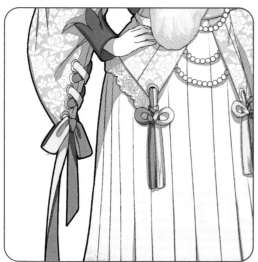

袖口布＋緞帶

在和服的衣袖加上袖口布，就可以在不改變衣袖外形輪廓的狀態下，將造型變化成類似罩衫的衣袖。

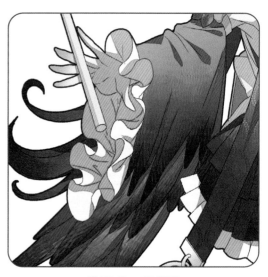

鳥羽毛＋荷葉邊

在一部分的衣袖加上鳥羽毛，變化成看起來如同翅膀一般的造型。然後再加上荷葉邊，增添一些分量感。

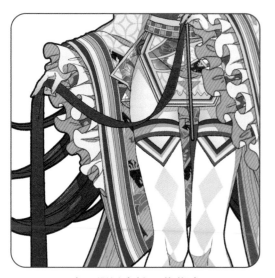

十二單風衣袖＋荷葉邊

將繽紛的色彩加入衣袖、過膝長襪以及和服，並在衣袖加上荷葉邊，呈現出豪華的印象。

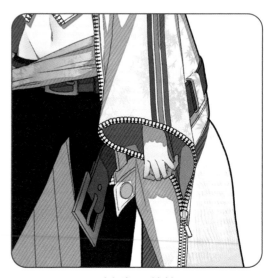

連帽衫＋拉鍊

設計成像是連帽衫加上和服衣袖的形象。並且搭配皮帶、拉鍊以及3道線條裝飾，變化成現代風格的造型。

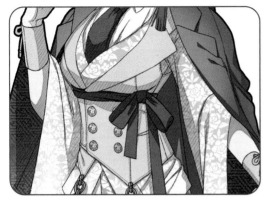

背心＋帶締

用背心代替和服腰帶的造型變化，並將帶締打成蝴蝶結來突顯女性的魅力。

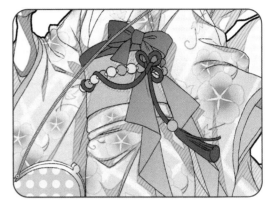

帶揚＋帶締＋緞帶

將帶揚打成蝴蝶結，帶締纏繞在珠玉的裝飾上，並在重點處加上暖色，呈現出強弱對比。

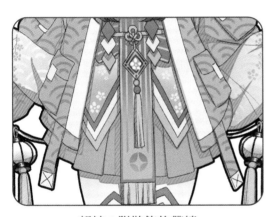

都結＋附裝飾的帶締

為了設計成可以讓人看到和服腰帶及裝飾品，將腰帶的「都結」綁在前面，並在裝飾品加在帶締上。

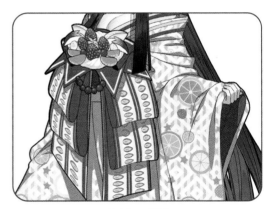

前結＋甜點

以花魁的腰帶綁法為基本，搭配以甜點為主題，加上華麗的裝飾。

皮帶腰帶

用皮帶代替和服腰帶，加入了西式要素。這種款式風格在現代也很流行。

馬甲＋荷葉邊

這是在馬甲的下襬加上荷葉邊的設計。將上面部分折起來，用皮帶固定住。

髮型設計型錄

我們也可以藉由髮型的造型變化來演出時代的感覺。
這裡要介紹可以讓人聯想到「復古」或「摩登」的流行髮型，
以及處在兩者中間的「復古摩登」髮型。

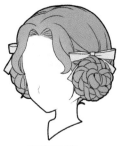

收音機捲

大正～昭和的流行。將頭髮左右分開編成三股辮，或者捲好後在兩耳處捲起來。

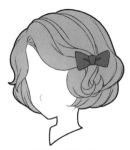

蓋耳式髮型

大正～昭和時期，摩登女孩正流行的時候很受歡迎的髮型。將頭髮捲成波浪形，完全遮住耳朵的款式風格。

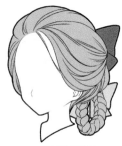

瑪格麗特

明治～大正時期的髮型。將長頭髮在後面編成一束三股辮，然後繞到髮根處用緞帶紮起來。

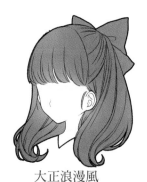

大正浪漫風

把頭髮紮起一半，繫上大緞帶。大正浪漫風格髮型的造型變化。

盤髮髻

將頭髮在後腦勺綁成丸子頭，然後在周圍編三股麻花辮，再加上緞帶的造型變化。

公主髮型

這是將在平安～室町時代的女性成人儀式上削落鬢髮後的髮型，改良為現代版的髮型變化。

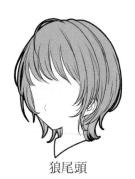

狼尾頭

這是將頭髮上部剪成圓形的髮型。後頸部分只要稍微修剪即可。

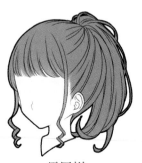

馬尾辮

把頭髮在後腦勺紮成一束的髮型。也被稱為總髮。留著太陽穴附近的側髮不綁起來是現代風格的造型變化。

雙馬尾

將長髮綁在左右的中央較高位置的造型變化髮型。在髮尾處加上捲度，就能變化成哥德蘿莉風格的造型。

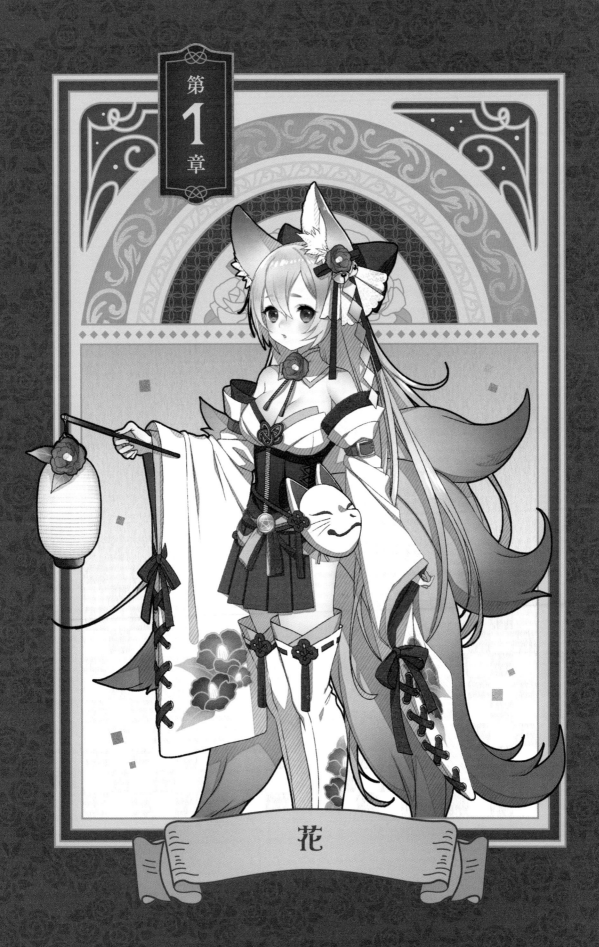

花

牡丹花

牡丹花的花語是「風格」「富貴」「害羞」「怕生」。
因此設計成一對的角色，並且把故事也表現出來。

設計意圖

以牡丹花的花語「害羞」「怕生」為主題，描繪成
靦腆內向的女孩從遠處偷偷地看著憧憬的人的樣
貌。「高領族」是明治時代誕生的詞語，意思是
「西式風格，既新穎又時尚」。以當時流行的矢絣
圖樣的和服為基本，在女學生的打扮中加入了蕾絲
和靴子等摩登要素。

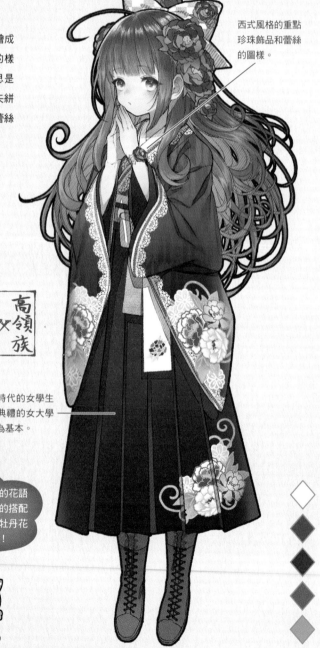

西式風格的重點
珍珠飾品和蕾絲
的圖樣。

草圖

牡丹花 X 高領族

以明治時代的女學生
和畢業典禮的女大學
生打扮為基本。

不僅是牡丹花的花語
和形狀、顏色的搭配
也要有意識到牡丹花
的顏色哦！

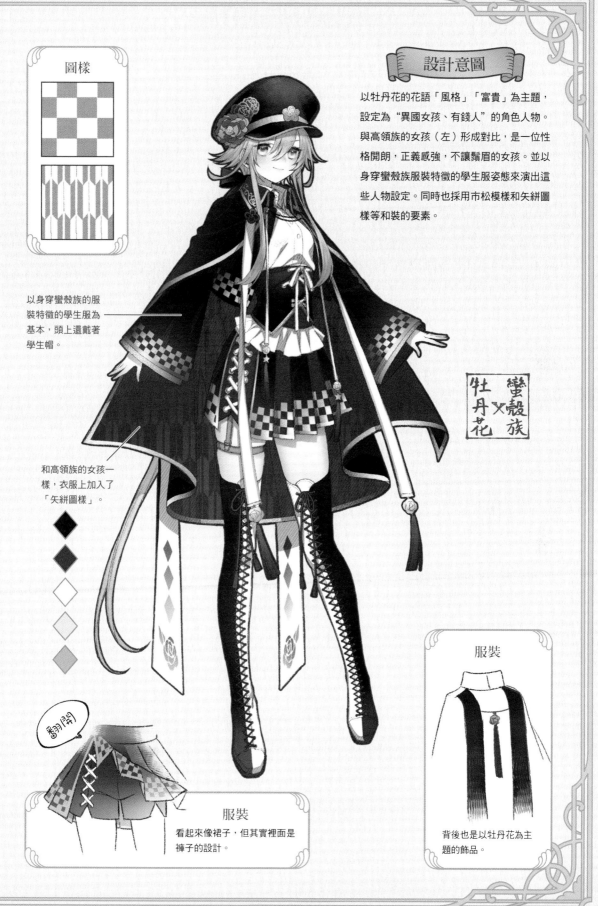

圖樣

以牡丹花的花語「風格」「富貴」為主題，設定為"異國女孩、有錢人"的角色人物。與高領族的女孩（左）形成對比，是一位性格開朗，正義感強，不讓鬚眉的女孩。並以身穿蠻殼族服裝特徵的學生服姿態來演出這些人物設定。同時也採用市松模樣和矢絣圖樣等和裝的要素。

以身穿蠻殼族的服裝特徵的學生服為基本，頭上還戴著學生帽。

和高領族的女孩一樣，衣服上加入了「矢絣圖樣」。

蠻殼族 X 牡丹花

服裝

看起來像裙子，但其實裡面是褲子的設計。

服裝

背後也是以牡丹花為主題的飾品。

櫻花

櫻花的花語是「精神美」「優美的女性」「純潔」。
因此要讓服裝充分發揮盛開的花朵之美。

設計意圖

考量到日本的國花與令和新年號，這裡使用了櫻花、紫花地丁、梅花等代表令和的色彩。

八重櫻花的花語是「文靜」「豐富的教養」，給人以像日本傳統女性大和撫子那樣清秀美麗的女孩印象，是讓人們幸福的櫻花精靈。袴×裙子這種柔和的氛圍，更加強調了純潔的印象。

草圖

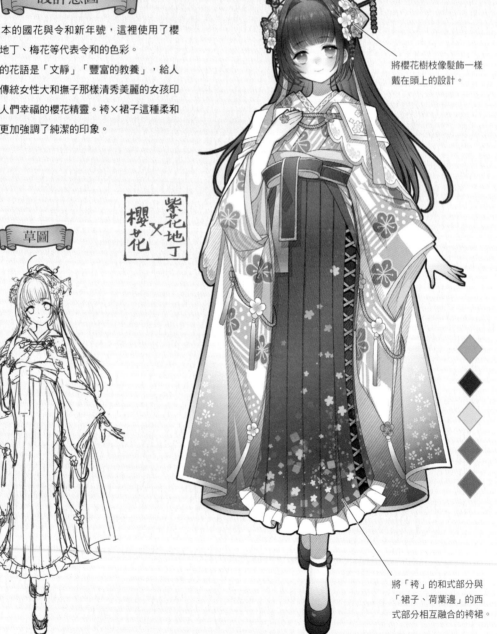

櫻花×紫花地丁

將櫻花樹枝像髮飾一樣戴在頭上的設計。

將「袴」的和式部分與「裙子、荷葉邊」的西式部分相互融合的袴裙。

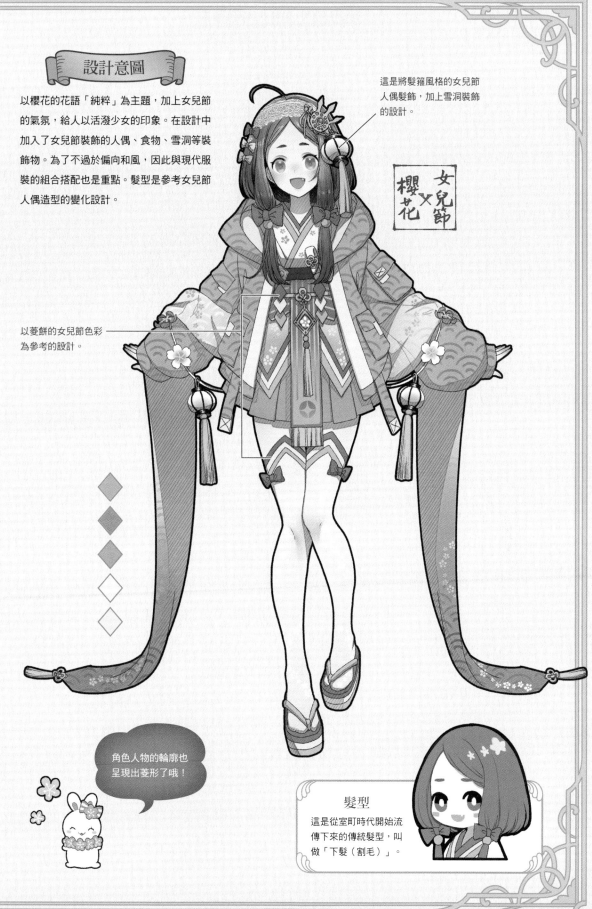

以櫻花的花語「純粹」為主題,加上女兒節的氣氛,給人以活潑少女的印象。在設計中加入了女兒節裝飾的人偶、食物、雪洞等裝飾物。為了不過於偏向和風,因此與現代服裝的組合搭配也是重點。髮型是參考女兒節人偶造型的變化設計。

這是將髮箍風格的女兒節人偶髮飾,加上雪洞裝飾的設計。

女兒節×櫻花

以菱餅的女兒節色彩為參考的設計。

角色人物的輪廓也呈現出菱形了哦!

髮型
這是從室町時代開始流傳下來的傳統髮型,叫做「下髮(割毛)」。

梅花

梅花的花語是「高雅」「高潔」「忍耐」「忠實」。
因為是在冬天到春天之間開花，所以在服裝上表現出那份季節感。

設計意圖

這是從紅梅花的「優美」，以及白梅花的「氣質」花語聯想到的女性形象。比起華麗，更能表現出高雅、低調的美，以及溫和的魅力，將顏色數量控制在最小限度。因為是香煙鋪的看板貓娘的設定，所以穿著昭和～大正時代的女服務員的服裝，穿著很摩登的外套。

草圖

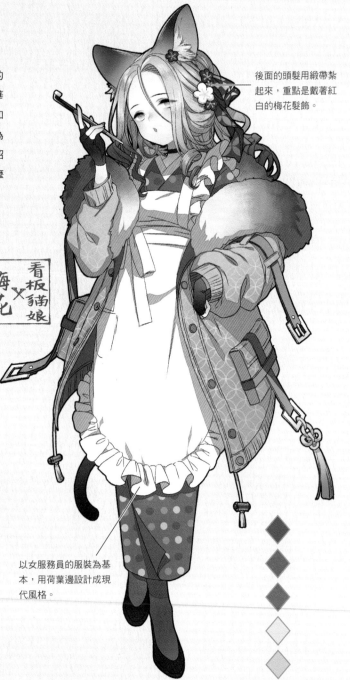

後面的頭髮用緞帶紮起來，重點是戴著紅白的梅花髮飾。

以女服務員的服裝為基本，用荷葉邊設計成現代風格。

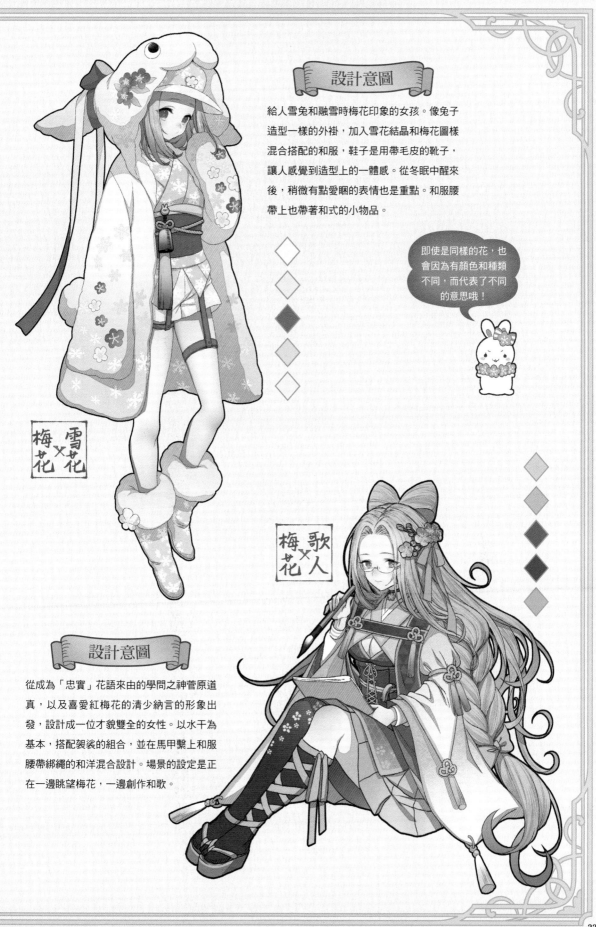

設計意圖

給人雪兔和融雪時梅花印象的女孩。像兔子造型一樣的外褂，加入雪花結晶和梅花圖樣混合搭配的和服，鞋子是用帶毛皮的靴子，讓人感覺到造型上的一體感。從冬眠中醒來後，稍微有點愛睏的表情也是重點。和服腰帶上也帶著和式的小物品。

即使是同樣的花，也會因為有顏色和種類不同，而代表了不同的意思哦！

雪花 × 梅花

梅花 × 歌人

設計意圖

從成為「忠實」花語來由的學問之神菅原道真，以及喜愛紅梅花的清少納言的形象出發，設計成一位才貌雙全的女性。以水干為基本，搭配袈裟的組合，並在馬甲繫上和服腰帶綁繩的和洋混合設計。場景的設定是正在一邊眺望梅花，一邊創作和歌。

牽牛花

牽牛花的花語是「愛情」「團結」。
根據花的顏色來改變設定，打造服裝的風格。

設計意圖

藍色牽牛花的花語是「短暫的愛」「虛幻的
戀情」，給人金魚少女的印象。設定為出現
在夏日廟會祭典上，憧憬著人類的生活。藉
由像金魚一樣有透明感的輕飄和服腰帶來演
出飄浮感。將大正時代流行的康康帽設計成
現代風格的造型變化也是重點。髮型參考了
當時流行的蓋耳式髮型。

在康康帽鑲上蕾絲花
邊，形成現代風格。

和服腰帶參考了
琉金的尾鰭。

草圖

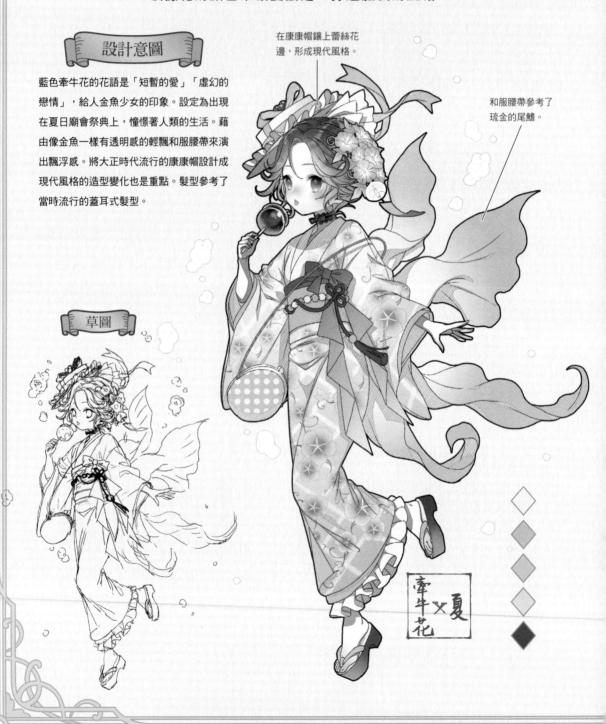

牽牛花×夏

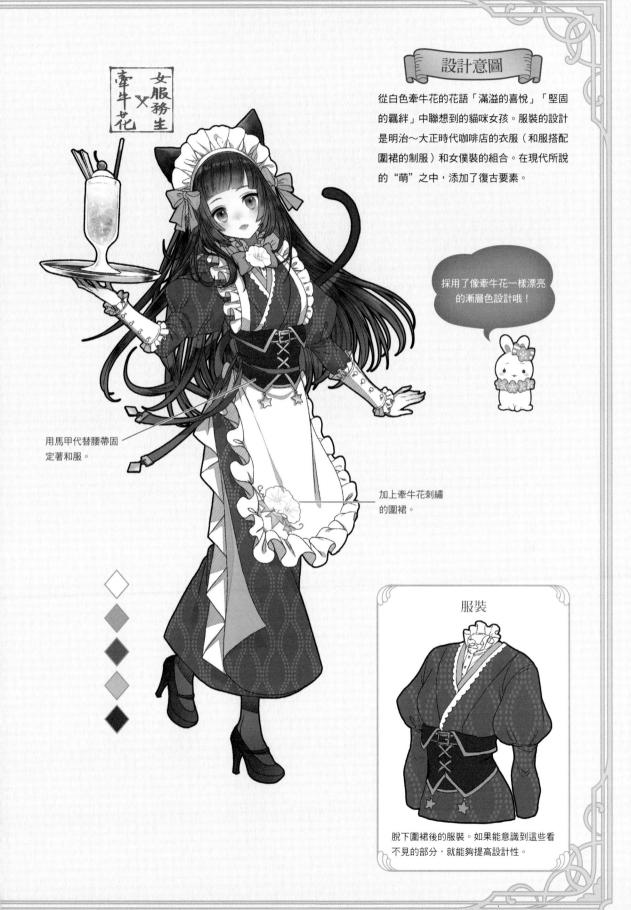

從白色牽牛花的花語「滿溢的喜悅」「堅固的羈絆」中聯想到的貓咪女孩。服裝的設計是明治～大正時代咖啡店的衣服（和服搭配圍裙的制服）和女僕裝的組合。在現代所說的"萌"之中，添加了復古要素。

採用了像牽牛花一樣漂亮的漸層色設計哦！

用馬甲代替腰帶固定著和服。

加上牽牛花刺繡的圍裙。

服裝

脫下圍裙後的服裝。如果能意識到這些看不見的部分，就能夠提高設計性。

紫藤花

紫藤花的花語是「歡迎」「溫柔」「陶醉於戀愛」「忠實」。
在和服的基本上，設計出了2位充滿大正摩登氛圍的優美角色人物。

設計意圖

將紫藤花的花語「沉醉於你的愛」、與人稱「堅守真愛之石」的天然紫水晶相結合，想像出為愛而生的女性形象。把大正時代的髮型風格「蓋耳式髮型」與「收音機捲」合併起來的髮型，形塑出一位摩登女郎的造型。以和服為基本，到處都加入了摩登女郎的時尚穿搭為其特徵。

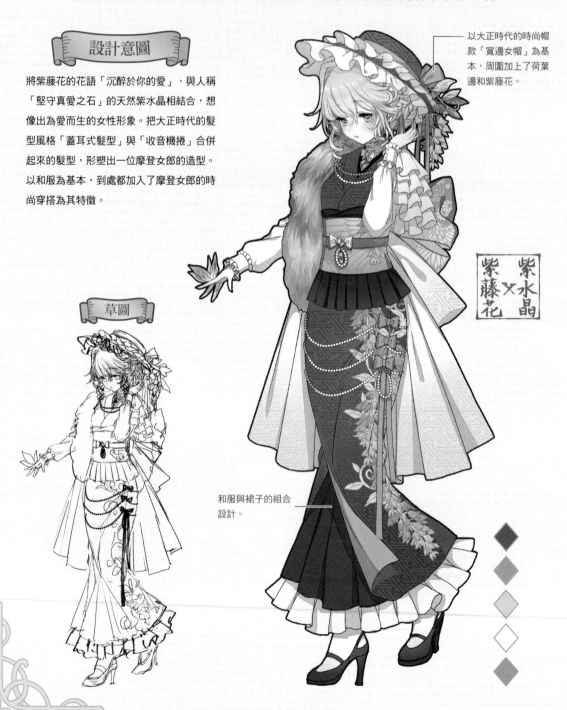

以大正時代的時尚帽款「寬邊女帽」為基本，周圍加上了荷葉邊和紫藤花。

草圖

和服與裙子的組合設計。

紫水晶 × 紫藤花

髮型

白藤花的髮飾。

像是頭髮的流向和裝飾的配戴方法等等，如果將這些看不見的部分的構圖也預先設計起來的話，就能形成設計的穩定感。

由白藤花的花語「可愛」「溫柔」讓人聯想到清純可愛的女護士的形象。以隨軍護士的衣服與和服組合而成的設計服裝為基本，為了營造出摩登的氛圍，便在小物品也加入了造型變化。雖從正面看不到髮捲的部分，不過髮型屬於「收音機捲」的造型變化。

護士 × 白藤花

小物品

將隨軍護士配戴在身上的物品稍做造型變化。

不露出肌膚，就能表現出高貴的女性的氣質哦！

加上白藤花刺繡的裙子。
為了不要太過花俏，配置在下方的位置。

37

鈴蘭

鈴蘭的花語是「幸福再次降臨」、「純粹」、「純潔」、「謙遜」。
用服裝和髮型風格的形式來表現出安靜的形象。

設計意圖

從花語中的「沒有保留的純粹」、「純潔」、與鈴
蘭的別名「山谷裡的公主百合」來聯想到一位外形
如綿羊的女孩子。藉由鈴蘭外形輪廓的外褂，表現
出可愛的一面，服飾整體上以短版設計，呈現出輕
快的印象。另外，透過髮型和表情，引導出她擁有
能讓人感到幸福的治癒系的性格。

加上「角」，並讓頭髮像
羊毛一樣。瞳孔的形狀也
以羊的眼睛來設計。

鈴蘭×羊

草圖

鈴蘭形狀的外褂。為了能
看到外褂下面的衣服，採
用了透明的素材。

腳下也以羊的足形
來設計。

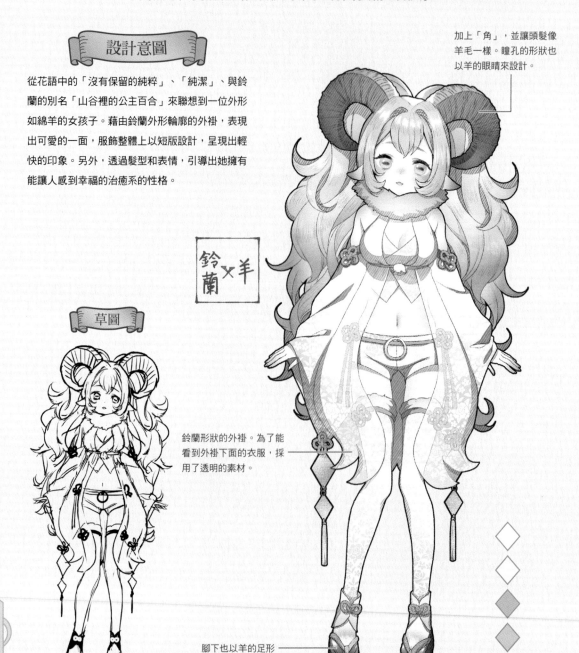

蓋住眼睛的髮型＋
眼鏡，強化了避免
與人接觸的角色人
物性格。

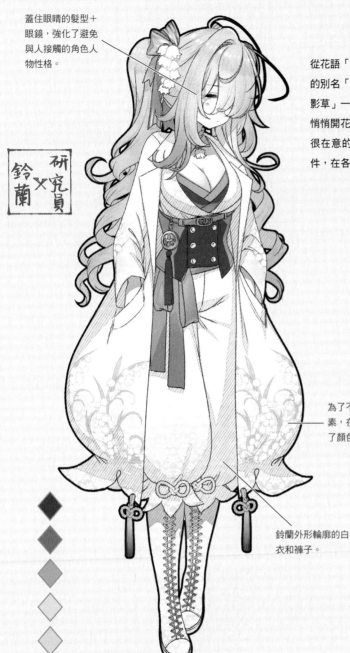

研究員×鈴蘭

從花語「沒有保留的純粹」、「謙虛」、加上鈴蘭
的別名「君影草」來聯想到一位研究員女孩。「君
影草」一詞的由來，是以「藏在葉子的陰影背後，
悄悄開花的姿態」為主題，將雖然樸素但卻對美感
很在意的樣子，加入以花為主題的圖樣和服飾配
件，在各個重要的部位表現出來。

為了表現出這是一位怎樣
性格的女孩，請一定要
注意姿勢和動作！

為了不要顯得過於樸
素，在重點部位添加
了顏色和刺繡。

鈴蘭外形輪廓的白
衣和褲子。

髮飾

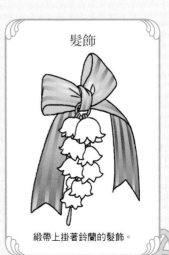

緞帶上掛著鈴蘭的髮飾。

衣袖的造型變化模式

肩　　　　　手

衣袖經過造型變化後，可以做成各式各樣的形狀。請配合主題找出適合那個
角色人物的設計吧。

楓葉

楓葉的花語是「珍貴的回憶」「美麗的變化」「非凡的才能・閃耀的心」。
為了塑造成意志堅強的角色，加入了很多摩登要素。

設計意圖

從花語「非凡的才能・閃耀的心」聯想到貓頭鷹（雕鴞）的少女。給人以秀才、知識份子、能夠引導他人的印象。設定的背景是她和小狼女（右）從小是青梅竹馬，然而在彼此無法相見的現在，只要看到腰上的楓葉仍然會想起對方。只在下半身加入了和裝要素。

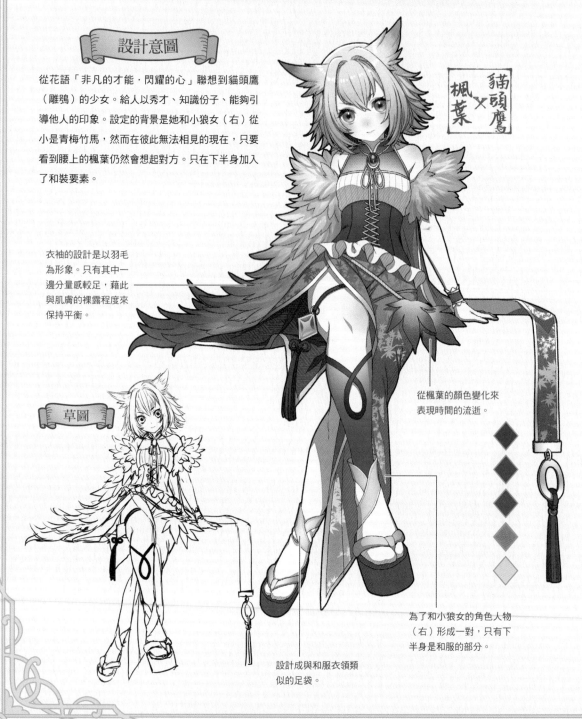

貓頭鷹×楓葉

衣袖的設計是以羽毛為形象。只有其中一邊分量感較足，藉此與肌膚的裸露程度來保持平衡。

從楓葉的顏色變化來表現時間的流逝。

草圖

為了和小狼女的角色人物（右）形成一對，只有下半身是和服的部分。

設計成與和服衣領類似的足袋。

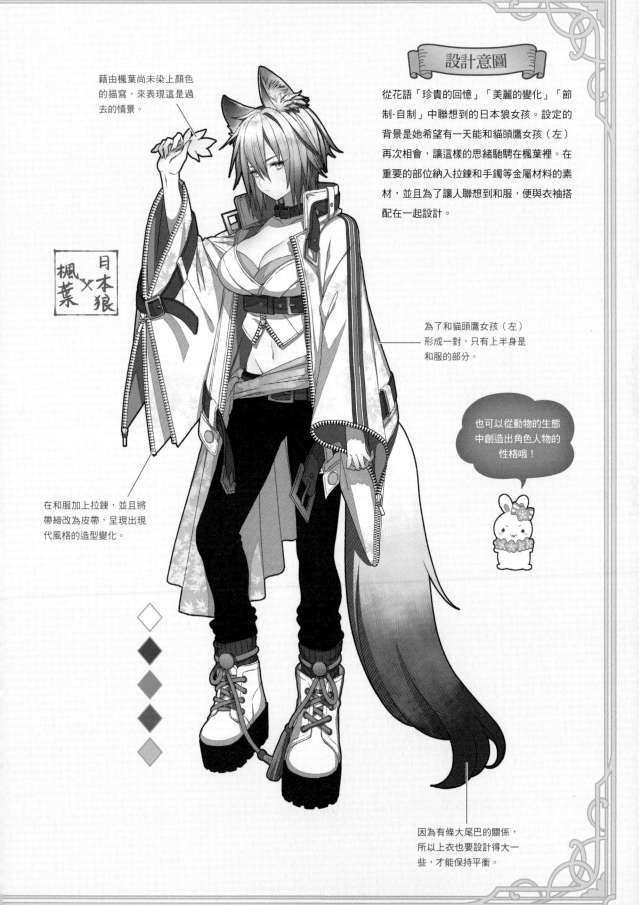

藉由楓葉尚未染上顏色的描寫，來表現這是過去的情景。

從花語「珍貴的回憶」「美麗的變化」「節制·自制」中聯想到的日本狼女孩。設定的背景是她希望有一天能和貓頭鷹女孩（左）再次相會，讓這樣的思緒馳騁在楓葉裡。在重要的部位納入拉鍊和手鐲等金屬材料的素材，並且為了讓人聯想到和服，便與衣袖搭配在一起設計。

日本狼×楓葉

為了和貓頭鷹女孩（左）形成一對，只有上半身是和服的部分。

也可以從動物的生態中創造出角色人物的性格哦！

在和服加上拉鍊，並且將帶締改為皮帶，呈現出現代風格的造型變化。

因為有條大尾巴的關係，所以上衣也要設計得大一些，才能保持平衡。

菊花

菊花的花語是「高貴」「高潔」「高尚」。
每個角色人物的服裝都能直接反映花的顏色。

設計意圖

以紅色菊花的「我愛你」，白色菊花的「真實」這一花語為基本，表現了以吉祥物的仙鶴為主題的身著白無垢的女孩。對於白無垢的設計沒有太大的破壞，而是直接把紅色菊花的顏色直接放入了花與和式繩子等重要部位。藉由加入蕾絲的設計，也能營造出摩登的氛圍。

草圖

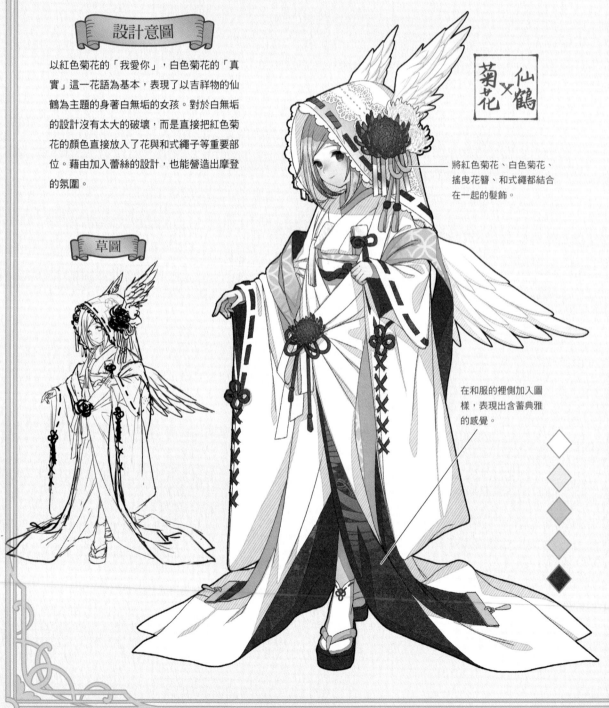

菊花×仙鶴

將紅色菊花、白色菊花、搖曳花簪、和式繩都結合在一起的髮飾。

在和服的裡側加入圖樣，表現出含蓄典雅的感覺。

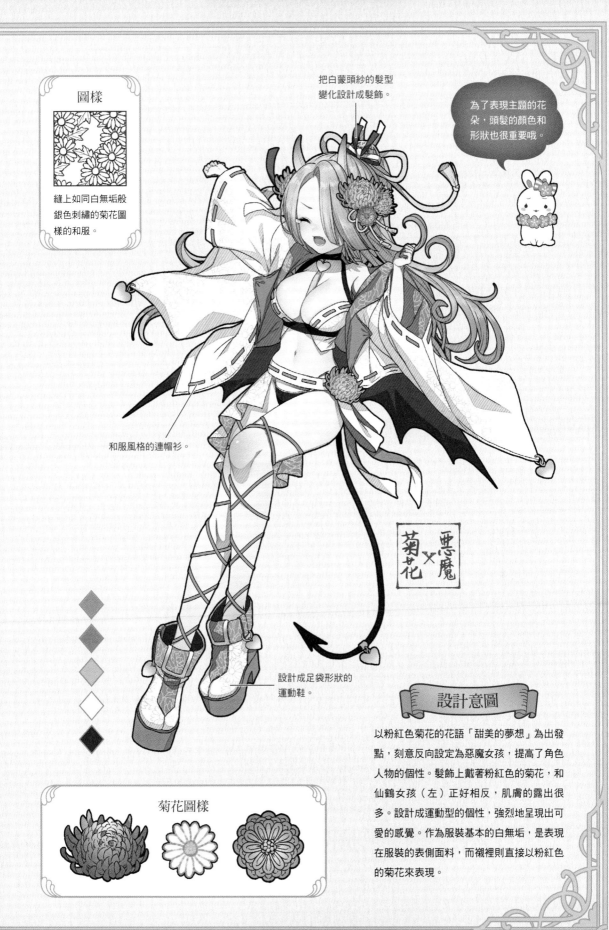

圖樣

縫上如同白無垢般
銀色刺繡的菊花圖
樣的和服。

把白蒙頭紗的髮型
變化設計成髮飾。

為了表現主題的花
朵，頭髮的顏色和
形狀也很重要哦。

和服風格的連帽衫。

菊花×惡魔

設計成足袋形狀的
運動鞋。

設計意圖

以粉紅色菊花的花語「甜美的夢想」為出發
點，刻意反向設定為惡魔女孩，提高了角色
人物的個性。髮飾上戴著粉紅色的菊花，和
仙鶴女孩（左）正好相反，肌膚的露出很
多。設計成運動型的個性，強烈地呈現出可
愛的感覺。作為服裝基本的白無垢，是表現
在服裝的表側面料，而襯裡則直接以粉紅色
的菊花來表現。

菊花圖樣

向日葵

向日葵的花語是「憧憬」「凝視著你」。
運用外形輪廓的設計和配色來表現出開朗、活潑的形象。

設計意圖

從向日葵開朗的形象，設計成愛慕前輩的活潑開朗的女孩。以水手服為基本，將袴與和服組合起來，變化成和風的樣式。將向日葵也以圖樣的狀態添加在重點處，透過以光亮為形象的配色，提升了角色人物的開朗印象。

草圖

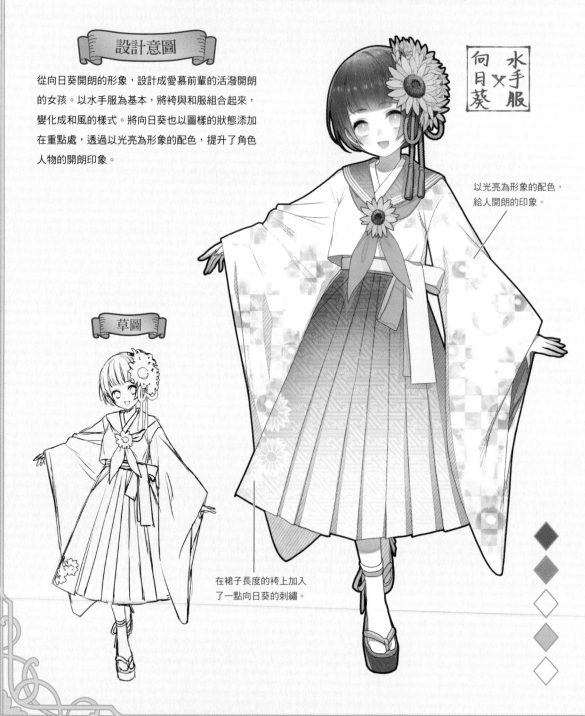

水手服 × 向日葵

以光亮為形象的配色，給人開朗的印象。

在裙子長度的袴上加入了一點向日葵的刺繡。

依照花朵的數量不同，
有時花語的意義也會
隨之改變哦！

從向日葵的花語「讓你幸福」中聯想到傳遞幸福的郵差形象。3朵向日葵也有「愛的告白」的意思。以明治時代的郵差服裝為基本，修改成和服風格，藉由讓兩腳襪子的長度不一，呈現出帶有玩心的時尚穿搭款式風格，增加摩登的要素。

帽子上有2朵，胸口1朵，共計3朵，將花語的設定視覺化呈現出來。

向日葵 × 郵差

郵差的上衣長度稍長一些，搭配成裙子風格。

服裝

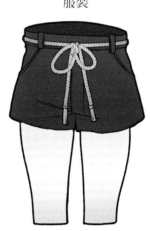

裙子的裡面設定為穿著短褲。

彼岸花

彼岸花的花語是「熱情」「獨立」「再會」「放棄」「轉生」「活潑」。
為了突顯虛幻的思念表情，特別讓角色穿上華麗的服裝來製造反差。

設計意圖

紅色與白色的彼岸花花語是「再會」「期待重逢的
那一天」「轉生」，由此聯想到一個兔子女孩的形
象。設定為臉上顯露著虛幻的表情，送別一個季節
的結束的少女。以十二單為基本，髮飾也變得華
麗，如此便與表情產生了反差。十二單與緊身絲襪
的對比也是重點之一。

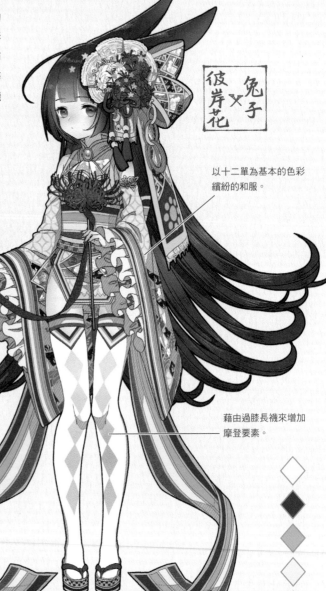

彼岸花×兔子

以十二單為基本的色彩
繽紛的和服。

和服腰帶

背側的色彩繽紛的蝴
蝶結腰帶搭配與和服
相同的圖樣，呈現出
分量感。

草圖

藉由過膝長襪來增加
摩登要素。

在彼岸花的髮飾加上
以鯉魚尾鰭為設計形
象的緞帶。

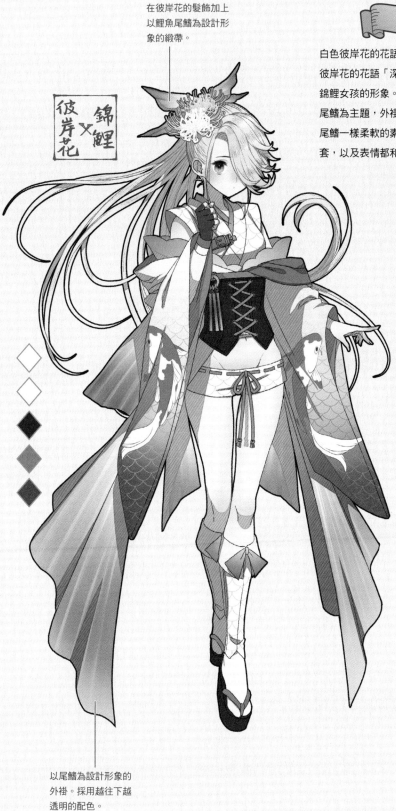

錦鯉
×
彼岸花

白色彼岸花的花語「思念只有你一個人」，和黃色
彼岸花的花語「深切的體貼之心」讓人聯想到一位
錦鯉女孩的形象。顏色搭配與和服的外褂以錦鯉的
尾鰭為主題，外褂的下方部分是透明的，製作成像
尾鰭一樣柔軟的素材。設計成馬甲外形的腰帶、手
套，以及表情都和華麗的服裝形成對比。

服裝

綠色：和服＋帶揚＋馬甲
　　　＋褲子
藍色：外褂
紅色：衣袖
黃色：腰帶

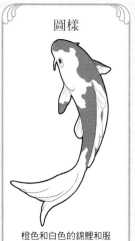

圖樣

橙色和白色的錦鯉和服
圖樣。

以尾鰭為設計形象的
外褂。採用越往下越
透明的配色。

丹桂花

丹桂花的花語是「謙遜」「高貴的人」「真實」「誘惑」「陶醉」。
在留下高貴印象的同時，在重點上採用充滿"遊心"的表現。

設計意圖

從花語中的「謙遜」、「高貴的人」、「真實」、「誘惑」中聯想到一位女僕姐姐的形象。設定為工作俐落，謹遵主人吩咐的高貴女性。以西洋長裙的女僕裝為基本，搭配和服的要素。脖子上掛著一個帶有頸鍊風格的衣領，從鎖骨到胸口採取敞開的設計作為「誘惑」的要素。

和服腰帶

因為是面向正面的關係，所以看不見腰帶，不過這裡是設計成將蝴蝶結造型變化成「緞帶返結」的腰帶結形式。

草圖

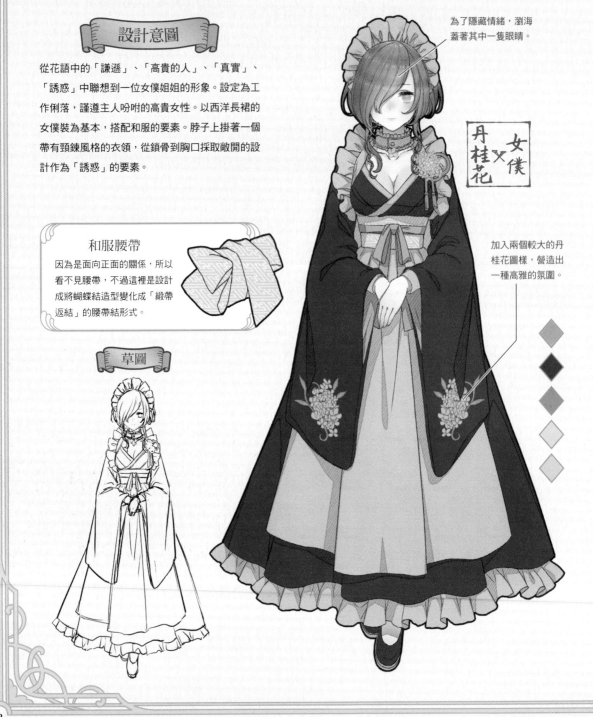

為了隱藏情緒，瀏海蓋著其中一隻眼睛。

丹桂花 × 女僕

加入兩個較大的丹桂花圖樣，營造出一種高雅的氛圍。

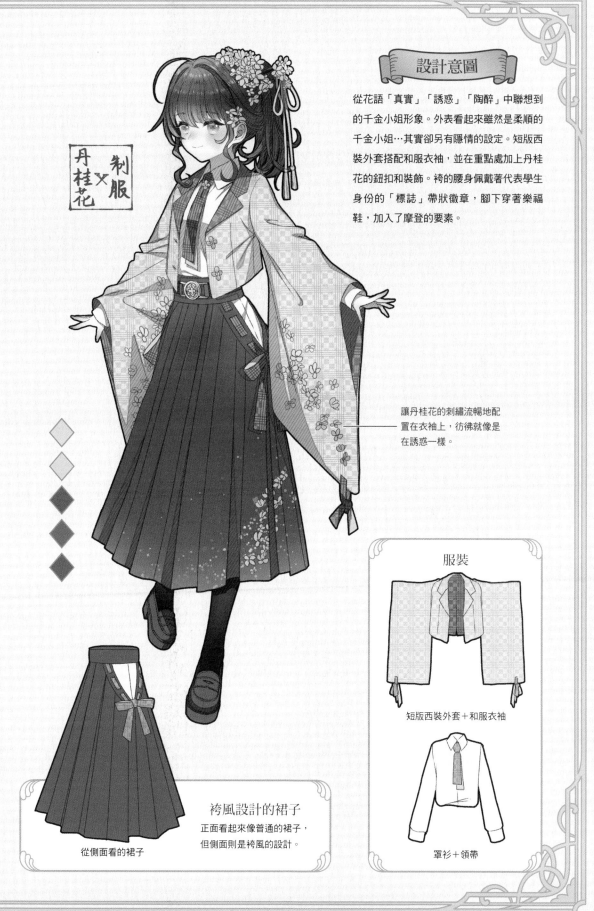

制服×丹桂花

設計意圖

從花語「真實」「誘惑」「陶醉」中聯想到的千金小姐形象。外表看起來雖然是柔順的千金小姐⋯其實卻另有隱情的設定。短版西裝外套搭配和服衣袖，並在重點處加上丹桂花的鈕扣和裝飾。袴的腰身佩戴著代表學生身份的「標誌」帶狀徽章，腳下穿著樂福鞋，加入了摩登的要素。

讓丹桂花的刺繡流暢地配置在衣袖上，彷彿就像是在誘惑一樣。

服裝

短版西裝外套＋和服衣袖

罩衫＋領帶

袴風設計的裙子
正面看起來像普通的裙子，但側面則是袴風的設計。

從側面看的裙子

49

百合

百合的花語是「純粹」「無垢」「華麗」「威嚴」。
服裝的細節做出一些造型變化，表現出名媛般的形象。

設計意圖

從百合整體的花語「純粹」、橙色百合的「華麗」、黃色百合的「活潑」聯想到一位摩登少女的形象。裙子設計成大正時代流行的長裙，裙子的下襬與和服的衣袖自然地融入以百合為主題的設計。髮型風格也是當時流行的「收音機捲」，並搭配了一頂貝雷帽。

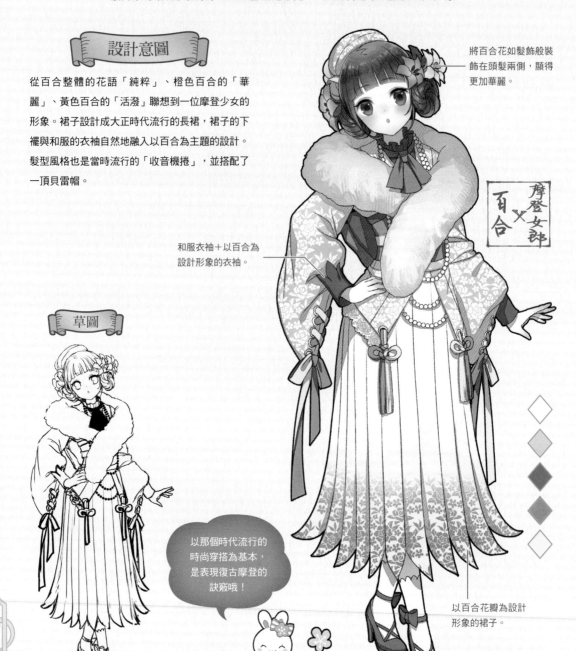

將百合花如髮飾般裝飾在頭髮兩側，顯得更加華麗。

和服衣袖＋以百合為設計形象的衣袖。

摩登女郎×百合

草圖

以那個時代流行的時尚穿搭為基本，是表現復古摩登的訣竅哦！

以百合花瓣為設計形象的裙子。

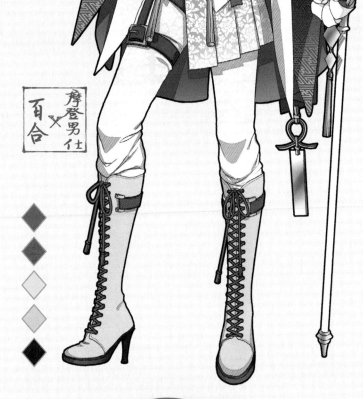

為了表現出華麗感，頭飾、耳環等部分的設計都加入了百合的要素。

在背心上面繫上帶締，控制住分量感。

設計成花瓣圖樣的和服衣袖。

摩登男仕×百合

從百合整體的花語「純粹」「無垢」、白百合的「純潔」「威嚴」聯想到一位摩登男仕打扮的少女。以摩登女郎的「鮑伯頭」髮型風格，搭配摩登男仕的藍襯衫（西裝），再打上一條紅色領帶、細長的手杖、以及康康帽的服裝設計。重點是透過服裝的素材和形狀，給人行事俐落的印象。

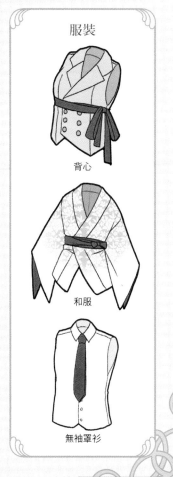

服裝

背心

和服

無袖罩衫

以異性的服裝為基本進行設計，能讓造型變化的幅度更大哦！

51

山茶花

山茶花的花語是「低調的精彩」「不裝腔作勢的優美」「驕傲」。
用顏色和外形輪廓的強弱對比來表現壓倒性的美。

設計意圖

將紅色山茶花的花語「低調的精彩」、「不裝腔作勢的優美」、「謙虛的美德」，和狐狸娶親的傳說相結合後聯想到的女孩形象。以和服為基本的連衣裙，搭配了皮帶和拉鍊等現代的要素。狐狸雖然變成了女孩，但是因為作為神明還不成熟，所以設定為沒有完全變身的狀態。

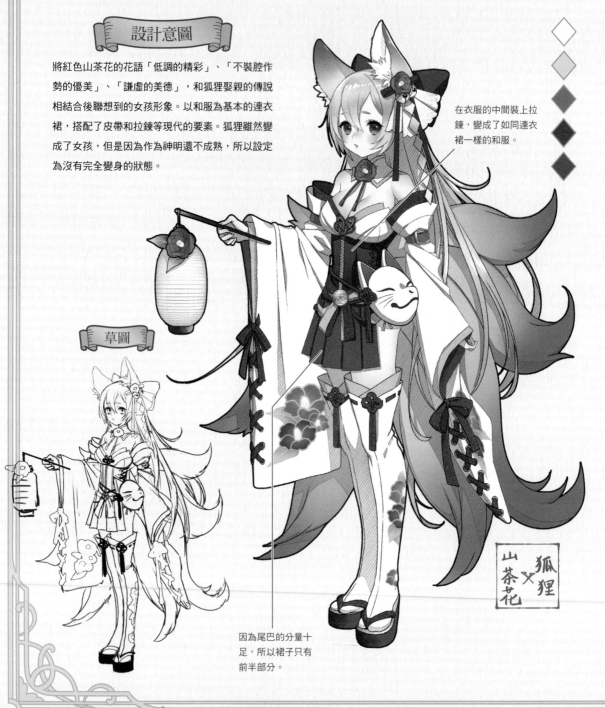

在衣服的中間裝上拉鍊，變成了如同連衣裙一樣的和服。

草圖

因為尾巴的分量十足，所以裙子只有前半部分。

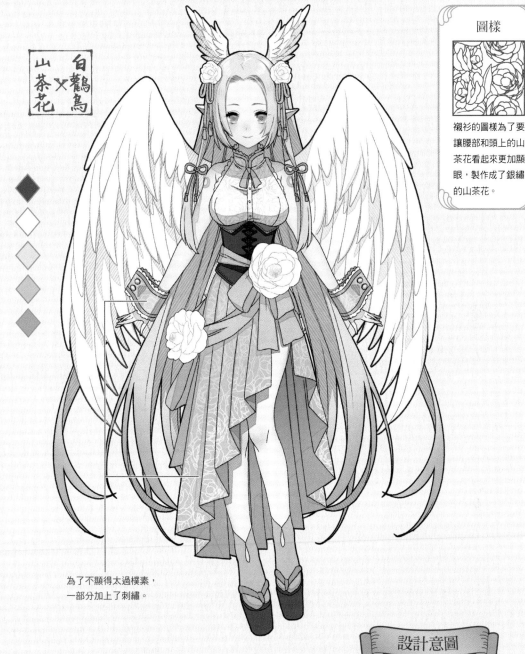

白鶴鳥×山茶花

襯衫的圖樣為了要讓腰部和頭上的山茶花看起來更加顯眼，製作成了銀繡的山茶花。

為了不顯得太過樸素，一部分加上了刺繡。

各式各樣裝飾上的造型變化

花　　　日式布花　　　繩結

同樣的花朵裝飾也有各式各樣的造型變化方法。

設計意圖

從山茶花花語「完美的美」「無話可說的魅力」「至高的可愛」等印象中，聯想到一位白鶴鳥的女孩的形象。在設定上她的職責是負責將新生兒運送來到世上。與其給人一種神聖的印象，不如說是為了表現出女孩的氣質，讓她身穿罩衫搭配袖口布，以及左右不對稱裙子風格的袴。透過馬甲呈現出來的強弱對比也是重點之一。

小飾品的造型變化

除了蕾絲、緞帶、花朵和植物等固定主題外，
如果加入民族服裝的設計的話，就能夠擴大表現的範圍。
藉由圖樣和顏色的相加與相減來提升畫面的品質吧。

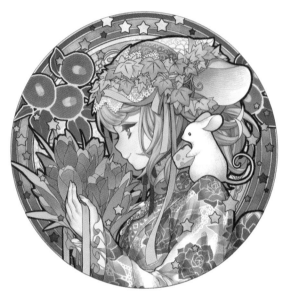

蕾絲的頭巾飾物

這是參考了荷蘭民族服裝一種稱為「hul」的蕾絲帽子而設計的頭巾飾物。加上圖樣布料和緞帶，營造出如同飾頭巾一樣的造型變化。

和服的圖樣

衣領的蕾絲參考了民族服裝的圖樣，和服的圖樣則是採取了玫瑰和蕾絲的現代風格造型變化設計。

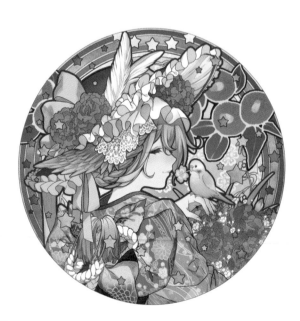

寬檐帽

在寬檐帽上追加了荷葉邊及蕾絲，豪華地造型變化。使用的花朵是麝香撫子（康乃馨），有「感謝」、「美麗的舉止」這樣的花語。

和服腰帶／帶締

在豪華的和服腰帶上繫上粗一點的帶締，呈現出強弱對比。因為帶締的周圍使用了很多冷色，所以便加上紅色的漸層來加以突顯。

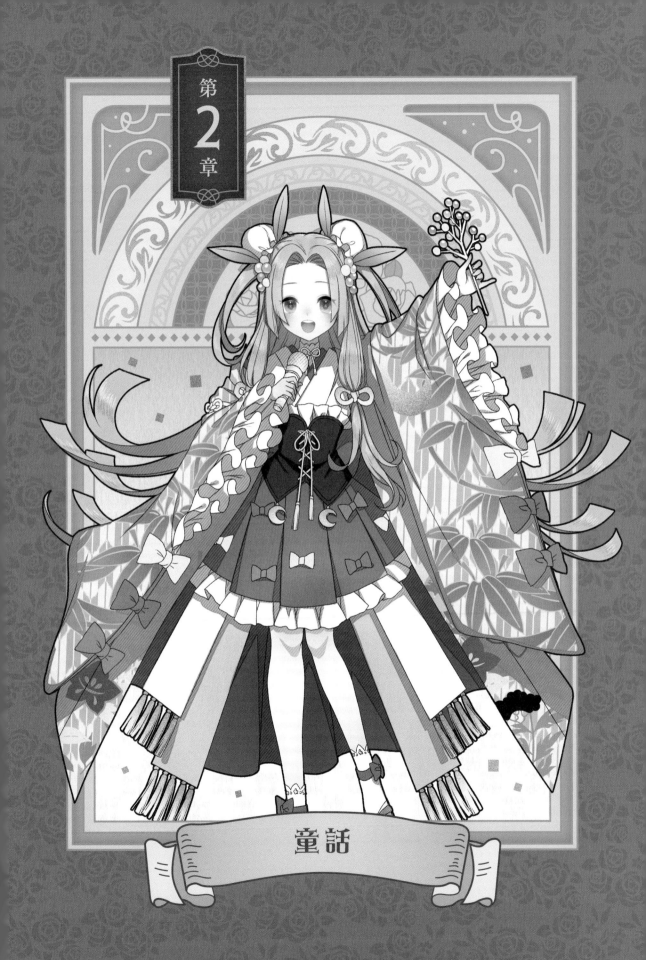

愛麗絲夢遊仙境

愛麗絲是個好奇心旺盛的女孩。以作品中的角色性格為基本，
採用撲克牌圖樣、手錶等故事中出現的服飾及配件。

設計意圖

將水手領的和服、罩衫、圍裙、袴風格的裙子組
合在一起的服飾搭配。以淡藍色為底色，大量使
用荷葉邊和蕾絲，以撲克牌圖樣為主題的小飾
品、花紋、緞帶等設計也非常可愛。故事裡出現
的懷錶也變化成和風的造型，追加了和製的要
素。

愛麗絲 × 圍裙

參考了和風懷錶
的設計。

上面用荷葉邊和緞帶等
來呈現出分量感，下面
的裝飾則要低調些，形
成強弱對比。

草圖

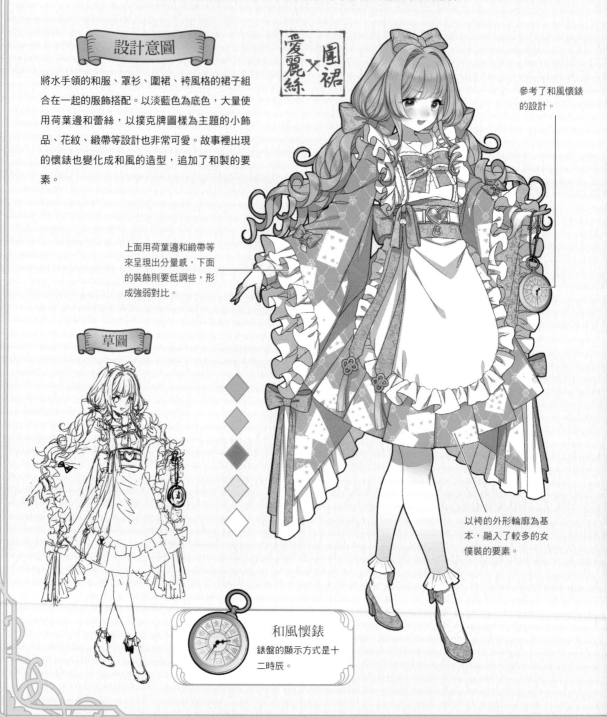

以袴的外形輪廓為基
本，融入了較多的女
僕裝的要素。

和風懷錶

錶盤的顯示方式是十
二時辰。

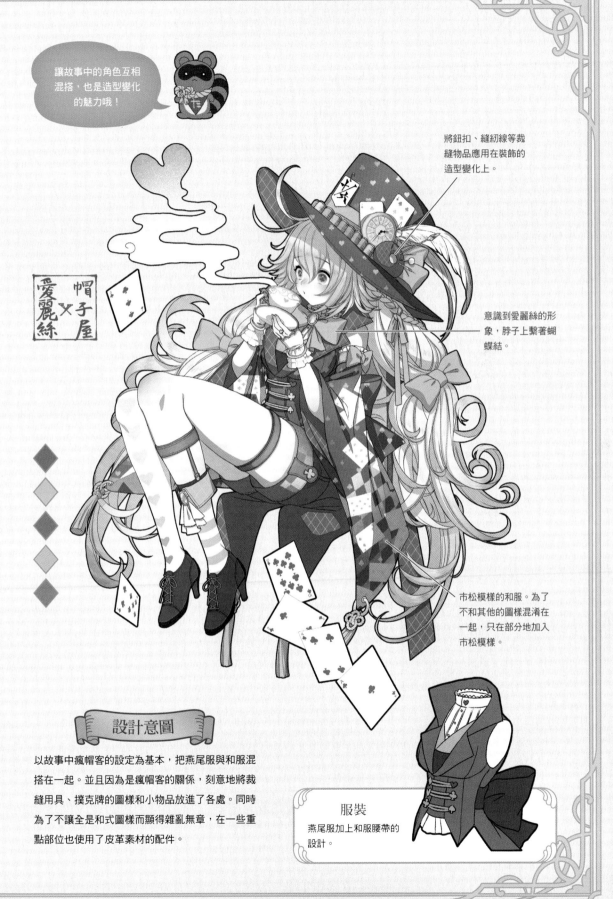

讓故事中的角色互相
混搭，也是造型變化
的魅力哦！

將鈕扣、縫紉線等裁
縫物品應用在裝飾的
造型變化上。

帽子屋✕愛麗絲

意識到愛麗絲的形
象，脖子上繫著蝴
蝶結。

市松模樣的和服。為了
不和其他的圖樣混淆在
一起，只在部分地加入
市松模樣。

設計意圖

以故事中瘋帽客的設定為基本，把燕尾服與和服混
搭在一起。並且因為是瘋帽客的關係，刻意地將裁
縫用具、撲克牌的圖樣和小物品放進了各處。同時
為了不讓全是和式圖樣而顯得雜亂無章，在一些重
點部位也使用了皮革素材的配件。

服裝
燕尾服加上和服腰帶的
設計。

長髮公主

從美麗的歌聲，一種名為「野萵苣」的植物中聯想到的華麗女孩形象。
角色特徵的長髮與服裝之間的平衡是表現的關鍵。

設計意圖

長髮公主的另一個名稱又叫做「野萵苣公主」，是一種植物的名字。頭上戴著從野萵苣的小花聯想到的花飾及裝飾品。和服的圖樣給人一種像是天燈浮在空中的印象。為了襯托長長的頭髮，刻意讓服裝簡單，而頭髮上則裝飾了很多花朵。不要融入太多現代的要素，以免破壞給人清純秀麗印象也是重點。

將野萵苣的花朵設計成比實物更大一點的花飾。

表現出天燈在空中飄浮樣子的圖樣。

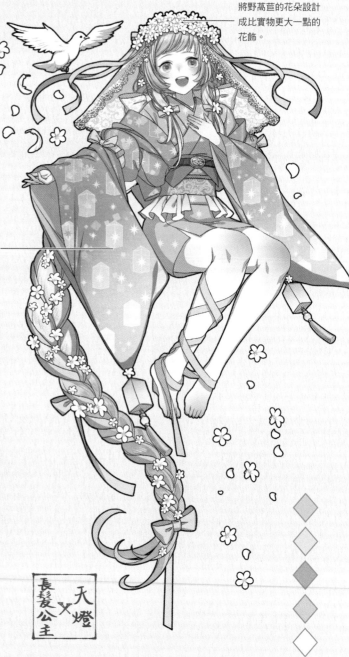

草圖

長髮公主 × 天燈

設計意圖

從「格林童話」聯想到一位性感又有魅力的長髮公主的形象。設定成因為太過夢想著外面的世界，因此成為探險家四處闖蕩。把野萵苣花設計成髮飾和鈕扣等裝飾品。衣袖加上帶子裝飾，營造出現代風格的造型變化。

有著野萵苣花裝飾的緞帶髮飾。

因為故事的設定有好幾種不同版本，所以每當知道了不同的版本內容後，表現的幅度會變得更豐富哦！

外褂＋探險家的衣服＋皮帶腰帶的服裝。

運用圖形的姿勢設計方法

畫出適合圖形的方法。建議於姿勢設計而煩惱或是檢查畫面平衡時使用。

長髮公主（野萵苣公主）

在格林童話中，因為母親吃掉了魔女庭院裡的野萵苣，導致長髮公主被魔女帶走了。因此這裡便將那朵花融入設計當中。

白雪公主

烏黑的頭髮及瞳孔,紅潤的臉頰和嘴唇,皮膚白皙美麗的公主。
如何在西洋文化中加入和風要素是設計上的看點。

設計意圖

從白雪公主的印象中使用了紅、藍、黃三種顏色。在燈籠袖的衣服上套上和服衣袖,搭配上有蘋果刺繡的袴裙。並藉由穿著馬甲來表現大正浪漫的氣氛。將故事中出現的7個小矮人換成達摩不倒翁,改變成和風的造型。

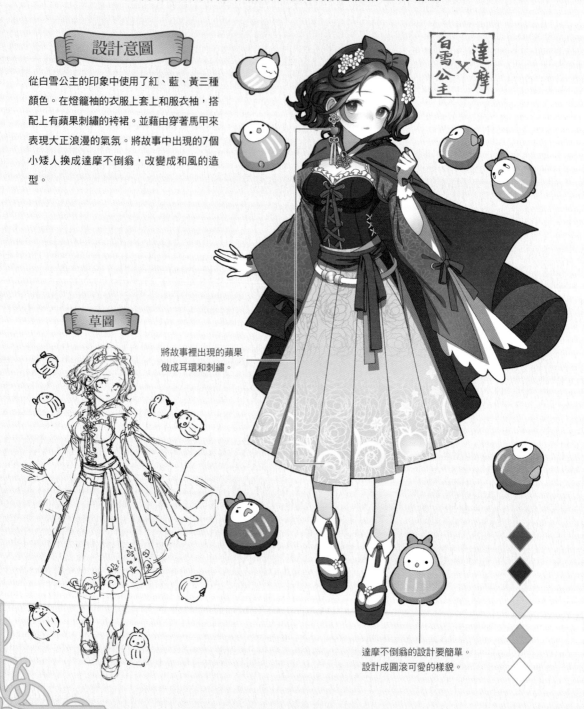

達摩×白雪公主

草圖

將故事裡出現的蘋果做成耳環和刺繡。

達摩不倒翁的設計要簡單。
設計成圓滾可愛的樣貌。

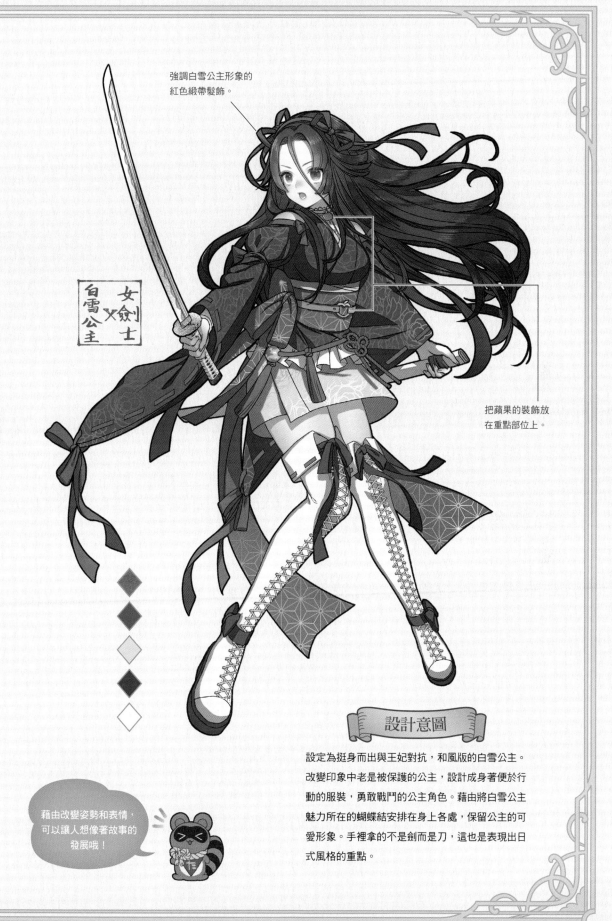

強調白雪公主形象的
紅色緞帶髮飾。

女
劍
士
×
白
雪
公
主

把蘋果的裝飾放
在重點部位上。

設計意圖

設定為挺身而出與王妃對抗，和風版的白雪公主。
改變印象中老是被保護的公主，設計成身著便於行
動的服裝，勇敢戰鬥的公主角色。藉由將白雪公主
魅力所在的蝴蝶結安排在身上各處，保留公主的可
愛形象。手裡拿的不是劍而是刀，這也是表現出日
式風格的重點。

藉由改變姿勢和表情，
可以讓人想像著故事的
發展哦！

灰姑娘

少女的恭順姿態讓人覺得"想要保護她"。
在活用這樣的個性的同時，再以顏色和小物品來呈現復古&和風的感覺。

設計意圖

被姐姐們欺負的老鼠女孩，灰姑娘。把和服衣袖在後面紮起來，正在打掃。雖然灰姑娘給人的印象是漂亮的藍色和水藍色。不過在這裡為了要給人一種破破爛爛的印象，選擇了較暗淡的顏色。這也會與復古感的演出有所關聯。

草圖

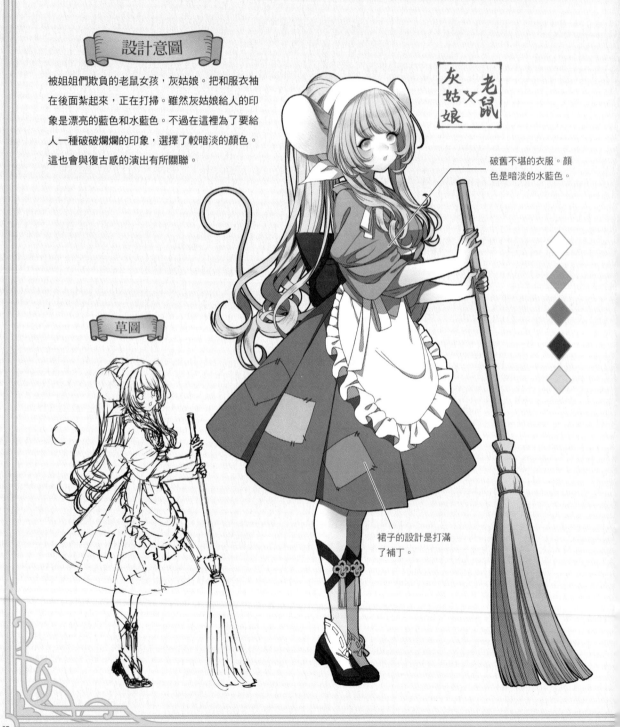

灰姑娘 × 老鼠

破舊不堪的衣服。顏色是暗淡的水藍色。

裙子的設計是打滿了補丁。

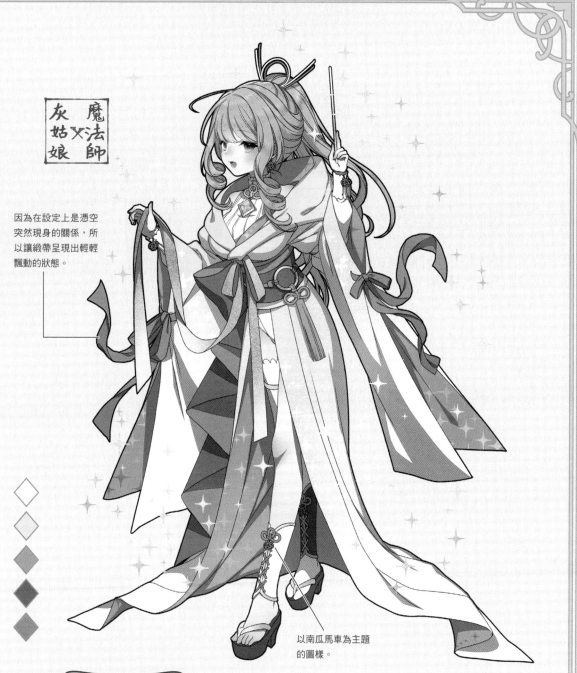

魔法師×灰姑娘

因為在設定上是憑空
突然現身的關係，所
以讓緞帶呈現出輕輕
飄動的狀態。

以南瓜馬車為主題
的圖樣。

設計意圖

一位魔法少女。在設定上是為了給可憐的灰姑娘施
魔法而突然出現。在以藍色和水藍色布料製成的漂
亮連帽衫和服上，重點加上了水引繩結的髮飾等和
式繩結的裝飾。因為在故事中會將南瓜變成馬車，
所以這裡將水引繩結設計成類似南瓜風格的造型，
製作成耳環和手腕的裝飾品。腳下穿的不是玻璃鞋
而是木屐，也是表現的重點之一。

水引繩結的造型變化

南瓜	老鼠①	老鼠②

可以造型變化成各式各樣不同形狀的水引繩結，很容
易就能融入設計中。

睡美人

因為可以聯想到玫瑰的關係，所以便和花語組合在一起設計。
使用紅、藍、黑等三色玫瑰，在顏色上反映角色人物的性格。

設計意圖

從紅玫瑰的花語「純潔可愛」「愛情」聯想到一位
形象可愛的公主。使用了很多荷葉邊、蕾絲和玫
瑰，上半身是和服，下半身是洋裝禮服，保持著和
洋各半的平衡感。並且透過展開裙子露出腳部的方
式，強調和風的腳部造型設計。玫瑰的金刺繡也讓
人聯想到和風的印象。

用尖刺和玫瑰
製作的髮飾。

上半身是和服，下半身
是洋裝禮服的樣式，各
自露出部分肌膚來保持
平衡感。

草圖

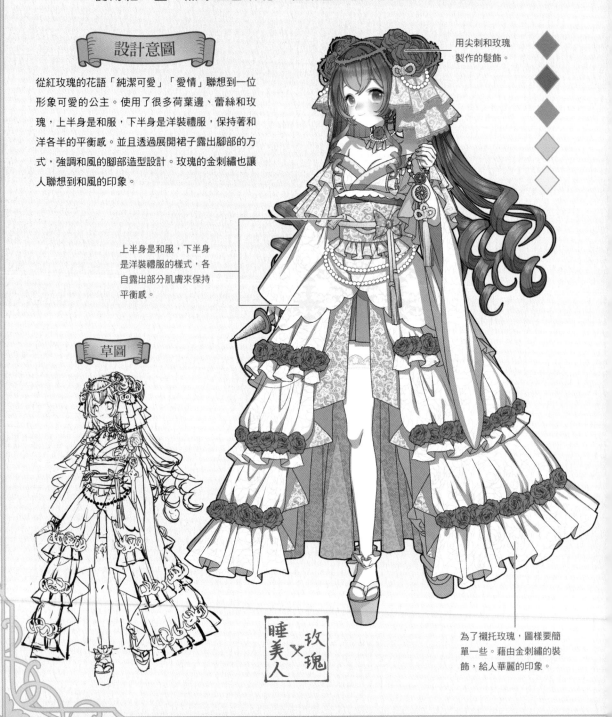

睡美人 × 玫瑰

為了襯托玫瑰，圖樣要簡
單一些。藉由金刺繡的裝
飾，給人華麗的印象。

以故事中出現的紡車為
設計形象的髮飾。

哥德蘿莉
×
睡美人

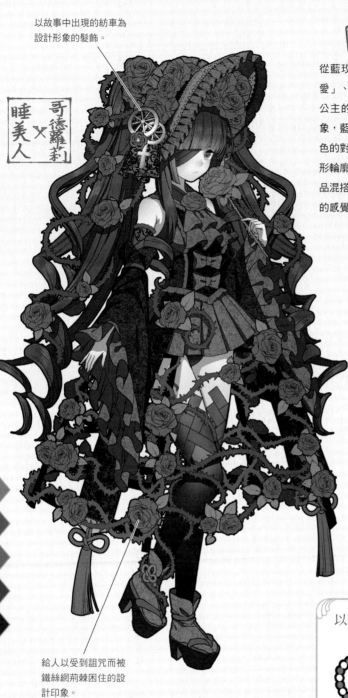

設計意圖

從藍玫瑰的「神秘」，黑玫瑰的「永遠的
愛」、「憎恨」聯想到一位給人陰鬱印象的
公主的形象。相對於紅玫瑰給人的光亮印
象，藍玫瑰則要呈現出陰暗的印象，重視顏
色的對比度。在保持哥德蘿莉的分量感和外
形輪廓的同時，藉由將和服與和式服裝配件
品混搭在一起，可以調和一些過於勉強生硬
的感覺。

也可以根據顏色
的印象來塑造
角色哦！

給人以受到詛咒而被
鐵絲網荊棘困住的設
計印象。

以睡美人為主題的紡車裝飾
造型變化

紡車＋
玫瑰水引繩結

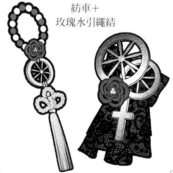

玫瑰水引繩結

如果以水引繩結的形式設
計，即使是西方的花朵也
會變成和風的氣氛。

小美人魚

同時擁有自然美貌和妖豔魅力的小美人魚。
不管是直接個性的表現還是有反差的表現，"裝飾"都是重點。

設計意圖

這是一位將浮游花的華麗與紅琉金組合搭配後的小美人魚公主。參考實際存在的小美人魚銅像的姿勢，設計是以水干的衣服為基本的現代風格造型變化。和服衣袖的特徵是採用了像金魚尾鰭一樣柔軟的素材。不是以海洋為主題，而是以花朵裝飾為主要設計部分，營造出別具一格的妖豔氛圍。

草圖

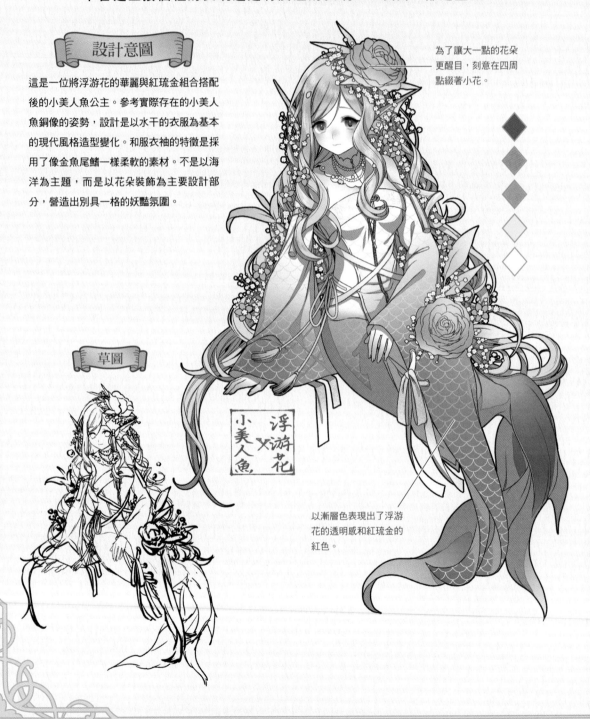

為了讓大一點的花朵更醒目，刻意在四周點綴著小花。

以漸層色表現出了浮游花的透明感和紅琉金的紅色。

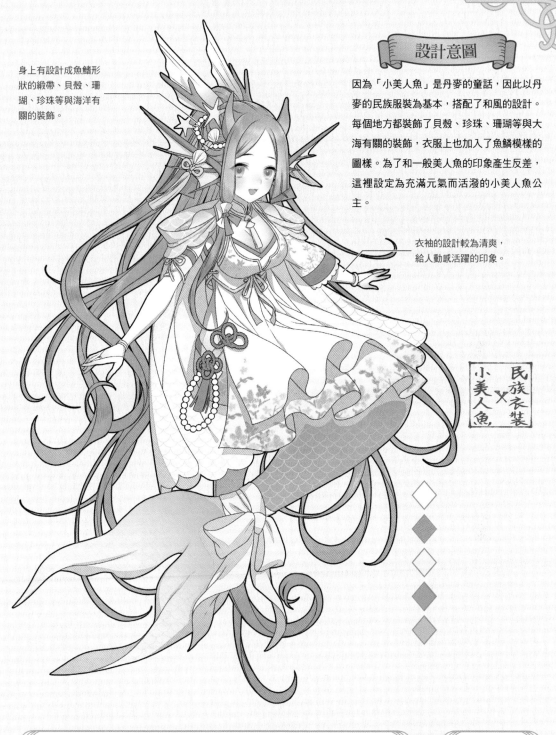

身上有設計成魚鰭形狀的緞帶、貝殼、珊瑚、珍珠等與海洋有關的裝飾。

設計意圖

因為「小美人魚」是丹麥的童話，因此以丹麥的民族服裝為基本，搭配了和風的設計。每個地方都裝飾了貝殼、珍珠、珊瑚等與大海有關的裝飾，衣服上也加入了魚鱗模樣的圖樣。為了和一般美人魚的印象產生反差，這裡設定為充滿元氣而活潑的小美人魚公主。

衣袖的設計較為清爽，給人動感活躍的印象。

民族衣裝 × 小美人魚

以魚鰭為裝飾主題

如果能去想像一下魚鰭的質感，那麼造型變化的幅度就會更寬廣。

魚鰭＋裝飾繩結

尾鰭風格的緞帶

魚鰭風格的緞帶＋海星

圖樣

冰雪女王

凜然的姿態,有氣質的女王,本身就是一幅雪景。
在保留氣質的同時,將服裝以和服與民族服裝來呈現一些形象的改變。

設計意圖

將萩雲青這種純白而有透明感的金魚,與冰雪交相輝映後形成的設計。從故事的印象中展現出氣質高雅、但臉上的表情卻給人留下虛幻的印象。以和服為基本,將雪與冰作為主題,進行裝飾和圖樣的造型變化。衣袖上掛著萩雲青的裝飾品,讓人看到她可愛的一面。

草圖

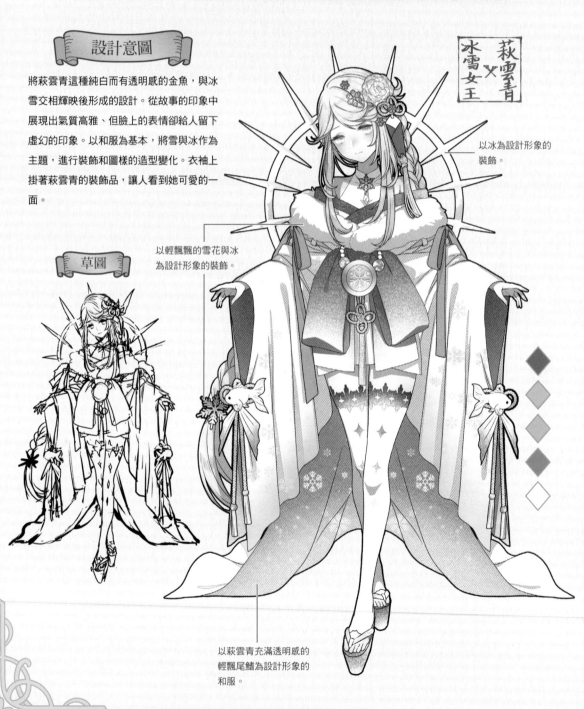

以冰為設計形象的裝飾。

以輕飄飄的雪花與冰為設計形象的裝飾。

以萩雲青充滿透明感的輕飄尾鰭為設計形象的和服。

萩雲青 × 冰雪女王

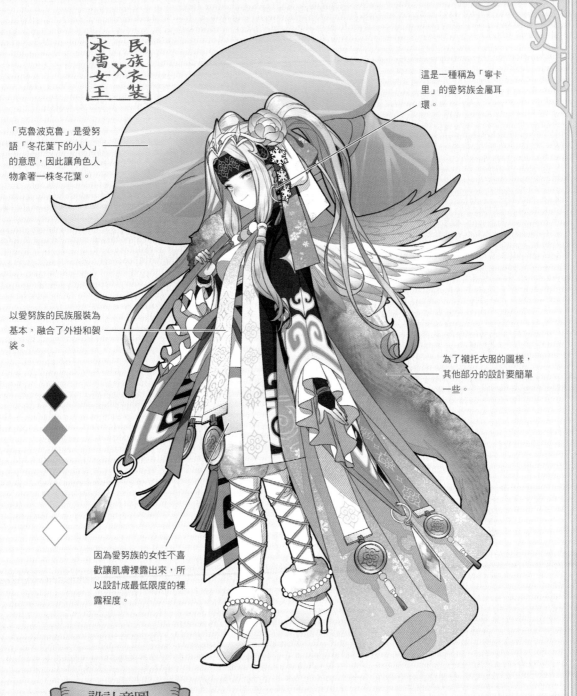

民族衣裝 × 水雪女王

「克魯波克魯」是愛努語「冬花葉下的小人」的意思，因此讓角色人物拿著一株冬花葉。

這是一種稱為「寧卡里」的愛努族金屬耳環。

以愛努族的民族服裝為基本，融合了外褂和袈裟。

為了襯托衣服的圖樣，其他部分的設計要簡單一些。

因為愛努族的女性不喜歡讓肌膚裸露出來，所以設計成最低限度的裸露程度。

設計意圖

這是將雪的印象與愛努族的民族服裝相結合的設計。以愛努族的雪地精靈「克魯波克魯」為基本，將雪作為主題進行裝飾。愛努族還會穿著獸皮的衣服，所以這裡設計成將毛皮披在肩上。為了給人留下帥氣、強勢的女性印象，讓她擺出冷酷的表情、轉身回頭看的姿勢也是設計的重點之一。

愛努族的裝飾造型變化
以愛努族的裝飾品為主題的裝飾。

寧卡里＋流蘇

小紅帽

弱質纖纖的女孩子看起來既柔弱又可愛。
刻意背離那樣印象也是一種設計。設定的主題選擇了大膽的形象。

設計意圖

這是將小紅帽和大野狼的綜合在一起，打破常規的設計。雖然這麼說，但基本上還很可愛，以紅色為基本，使用荷葉邊、花朵、緞帶，並搭配一條具有分量感的裙子。在設定上，帶耳朵的帽子是她用來隱藏實際上是狼的身份。上半身是以和服為基本，下半身則是蘿莉風格，採取和洋各半設計的平衡感。

以花田為設計形象，加入了較多的花朵圖樣。

草圖

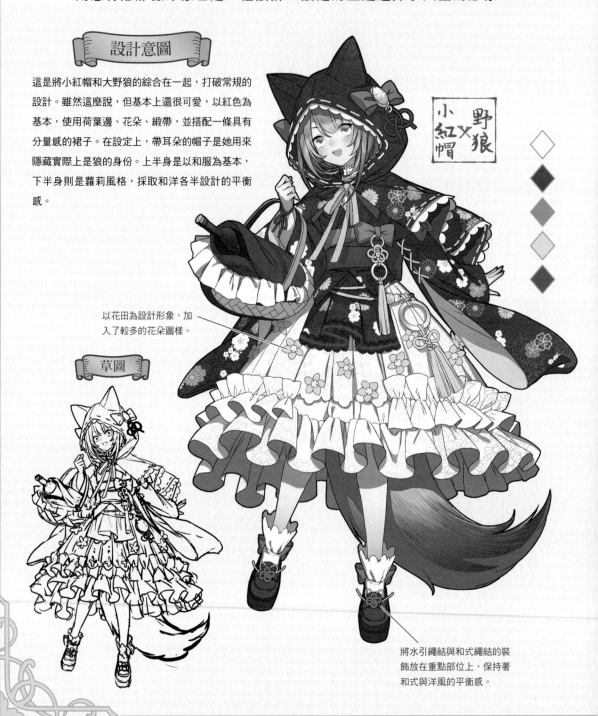

小紅帽×野狼

將水引繩結與和式繩結的裝飾放在重點部位上，保持著和式與洋風的平衡感。

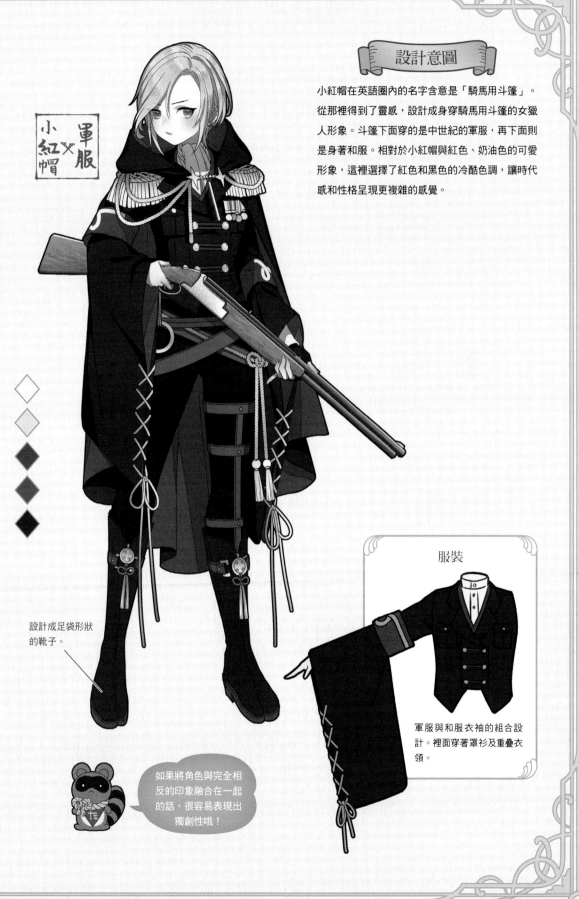

小紅帽在英語圈內的名字含意是「騎馬用斗篷」。從那裡得到了靈感，設計成身穿騎馬用斗篷的女獵人形象。斗篷下面穿的是中世紀的軍服，再下面則是身著和服。相對於小紅帽與紅色、奶油色的可愛形象，這裡選擇了紅色和黑色的冷酷色調，讓時代感和性格呈現更複雜的感覺。

小紅帽 × 軍服

設計成足袋形狀的靴子。

如果將角色與完全相反的印象融合在一起的話，很容易表現出獨創性哦！

服裝

軍服與和服衣袖的組合設計。裡面穿著罩衫及重疊衣領。

輝夜姬

因為是月之民，所以是一位既神祕而且有點距離感的角色。
以動物和現代的職業為主題，能夠產生親近感。

設計意圖

因為輝夜姬是被設定為月球人，所以和「月亮上有兔子」的傳說相結合，變成了兔子女孩。將十二單和羽衣搭配在一起，在營造豪華感的同時，也要呈現出溫柔高雅的形象，因此髮型要設計得簡單一些。故事中出現的物品、兔子以及與月球相關的小物品都納入設計中。

草圖

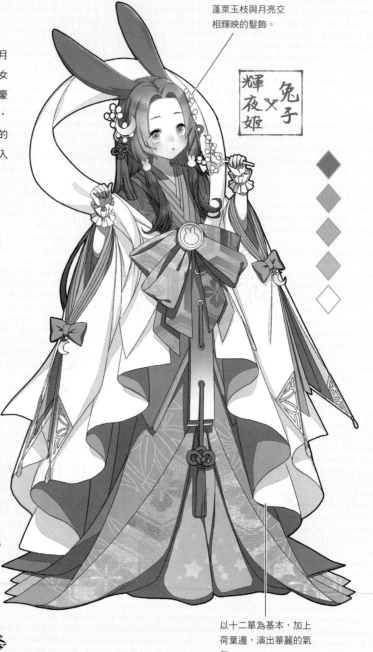

蓬萊玉枝與月亮交相輝映的髮飾。

輝夜姬 × 兔子

以十二單為基本，加上荷葉邊，演出華麗的氣氛。

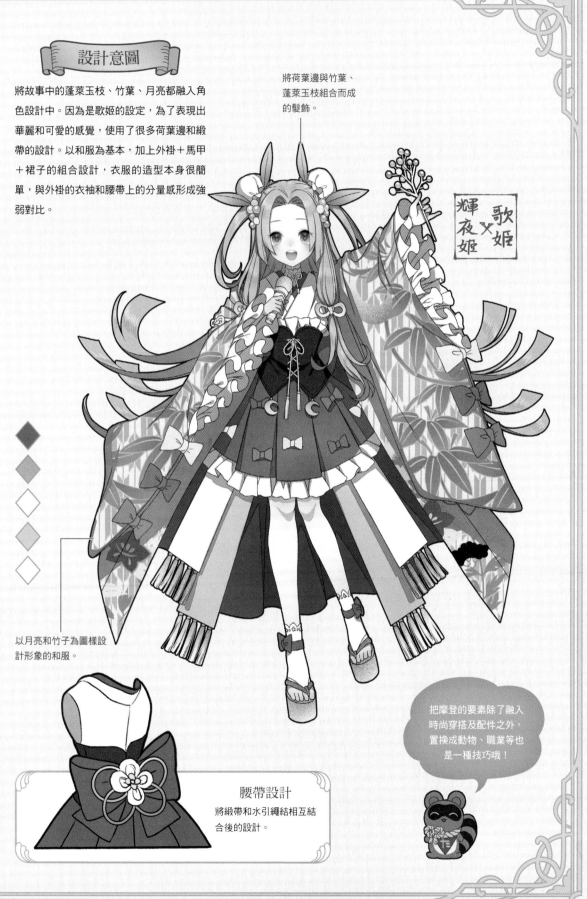

設計意圖

將故事中的蓬萊玉枝、竹葉、月亮都融入角色設計中。因為是歌姬的設定，為了表現出華麗和可愛的感覺，使用了很多荷葉邊和緞帶的設計。以和服為基本，加上外褂＋馬甲＋裙子的組合設計，衣服的造型本身很簡單，與外褂的衣袖和腰帶上的分量感形成強弱對比。

將荷葉邊與竹葉、蓬萊玉枝組合而成的髮飾。

歌姬 × 輝夜姬

以月亮和竹子為圖樣設計形象的和服。

把摩登的要素除了融入時尚穿搭及配件之外，置換成動物、職業等也是一種技巧哦！

腰帶設計
將緞帶和水引繩結相互結合後的設計。

織女

改編自誕生於古代中國的七夕傳說的女主角。
服飾的設計一方是中國的服裝,另一方則是西式的服裝。

設計意圖

因為故事裡有牛登場,所以便將牛和仙女搭配在一起設計。在日本,織女和天照大神曾被視為相同的神祇,從這個部分聯想到將頭飾設計成像太陽一樣的造型,衣服和小物品則設計成星星的圖樣作為重點突顯部位。有一種說法是七夕傳說是在奈良時代傳入日本,所以會以唐代女性的服裝為基本,再加上日本的和風要素。

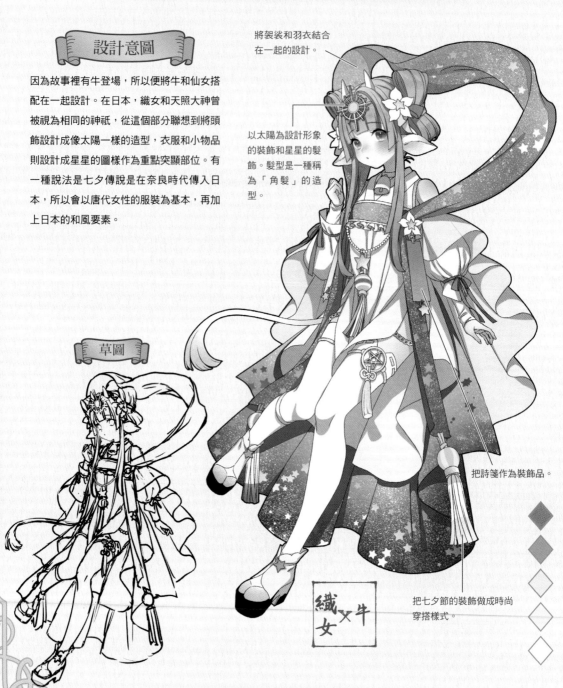

將袈裟和羽衣結合在一起的設計。

以太陽為設計形象的裝飾和星星的髮飾。髮型是一種稱為「角髮」的造型。

草圖

把詩箋作為裝飾品。

把七夕節的裝飾做成時尚穿搭樣式。

織女×牛

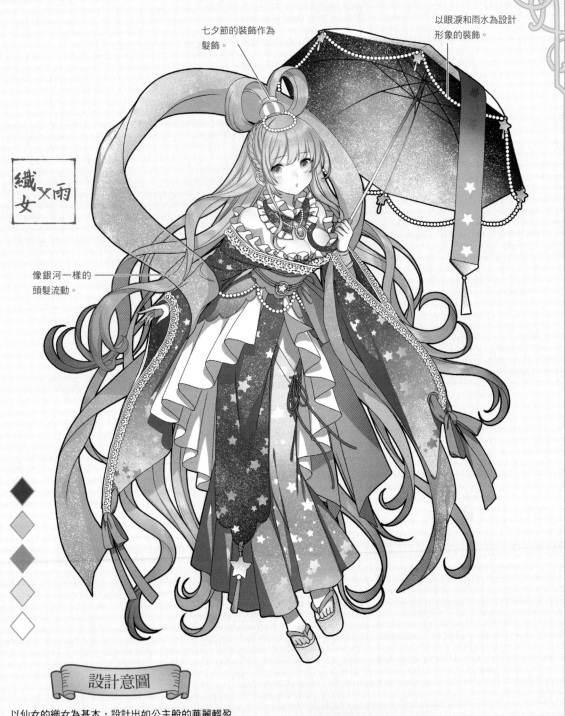

七夕節的裝飾作為
髮飾。

以眼淚和雨水為設計
形象的裝飾。

織女×雨

像銀河一樣的
頭髮流動。

設計意圖

以仙女的織女為基本，設計出如公主般的華麗輕盈
感。為了「隨時都能看見晴朗的星空」的這個設
定，關鍵是要讓她帶著傘骨數量較少的傘。身穿加
上蕾絲的和服，搭配如裙子般的袴，保持著和洋之
間的平衡。

以故事流傳時代的服裝
為主題，也是一種角色
設計的手法哦！

依照故事情節進行角色設定

設定角色人物的時候，不僅僅是從外表的印象中去進行創作，
也可以根據故事情節來探索角色性格、個性等內在，這也是創意的提示。
不僅是服裝，還能反映在表情和動作上。

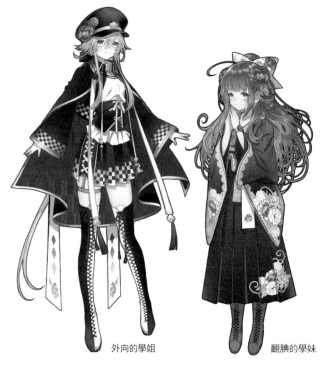

外向的學姐　　觀腆的學妹

牡丹花／少女 ▶P28-29

設定為憧憬來自異國的女孩（學姐）的少女（學妹）。對於經常被人包圍的學姐，觀腆怕生的學妹認為只要從遠處看就可以了。不過學姐看到這孩子的樣子，覺得「簡直就像理想女性的大和撫子」便對學妹開始產生好感，兩人關係漸入佳境。這就是一邊想著這樣的故事情節，一邊設計出來的角色人物。學姐的性格開朗，個性不讓鬚眉，所以把頭髮弄成向外翹起的髮型，給人一種調皮的印象。服裝以立領學生服為基本，融合了和洋兩種風格。學妹是個內向老實的女孩，所以把頭髮設計成向內捲的造型。雖然是女學生的服飾風格，但因為是千金大小姐的關係，所以把圖樣和蕾絲加在重點部位，稍微呈現出豪華的感覺。

過去與未來 ▶P40-41

從小就關係很好的兩個人。由於種族不同，隨著年齡的增長，變得不能在一起，貓頭鷹必須肩負起領導族人的職責。日本狼希望有一天兩人能夠再在一起，於是一個人去了某個地方。雖然彼此都希望能再次相見，但是日本狼是已經滅絕的動物，所以讓楓葉的顏色停留在黃綠色來作為時間停止的表現。而時間仍然繼續流逝貓頭鷹，身上的楓葉變成紅色了。為了表現出兩人實為一體的含意，貓頭鷹的下半身是和服，而日本狼則上半身是和服，成為一對的設計。

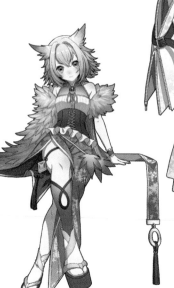

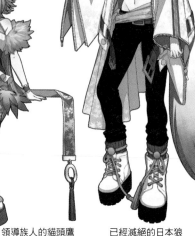

領導族人的貓頭鷹　　已經滅絕的日本狼

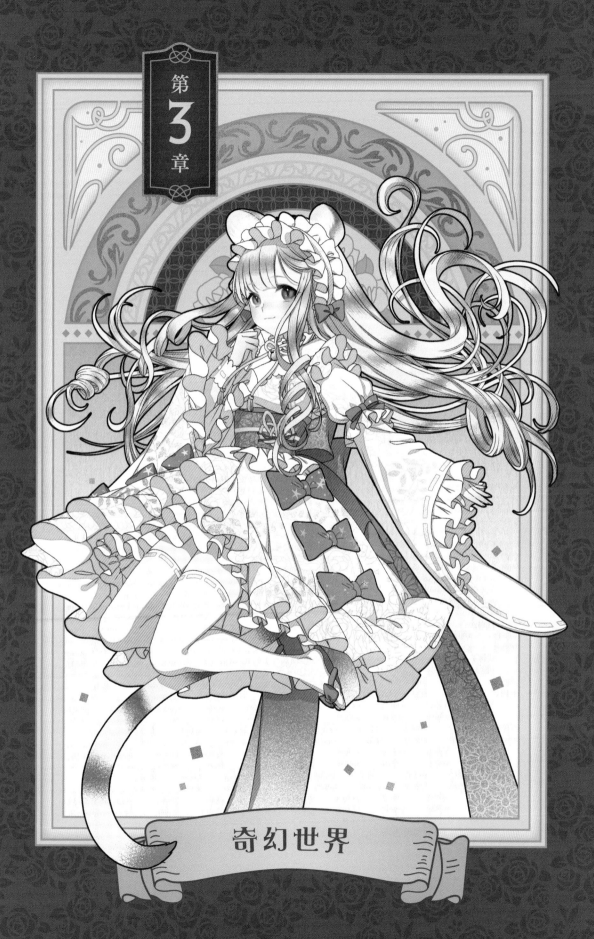

第3章

奇幻世界

妖怪

將「天狗」和「鬼怪」這類真實身分不明的形態加以角色化。
以「如果傳說中的角色真實存在於現代的話？」為主題來描繪。

設計意圖

「天狗」既被稱為神，也被稱為妖怪，因為
有很多和人類有關的故事，所以聯想到一個
對人類生活和文化感興趣的天狗女孩為原型
進行設計。設定為現在已經成為人類界有名
的繪師。以天狗形象的來源的山伏裝束為基
本，加入休閒時尚穿搭的品味，呈現出可愛
的造型變化。

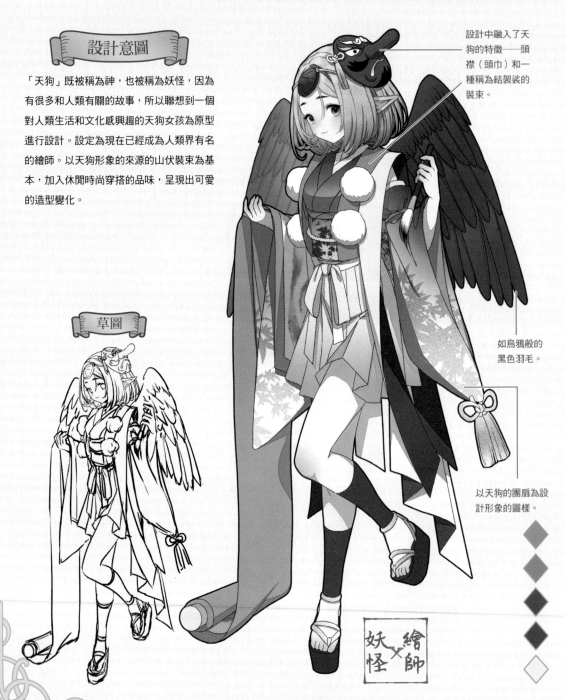

設計中融入了天
狗的特徵──頭
襟（頭巾）和一
種稱為結袈裟的
裝束。

如烏鴉般的
黑色羽毛。

以天狗的團扇為設
計形象的圖樣。

草圖

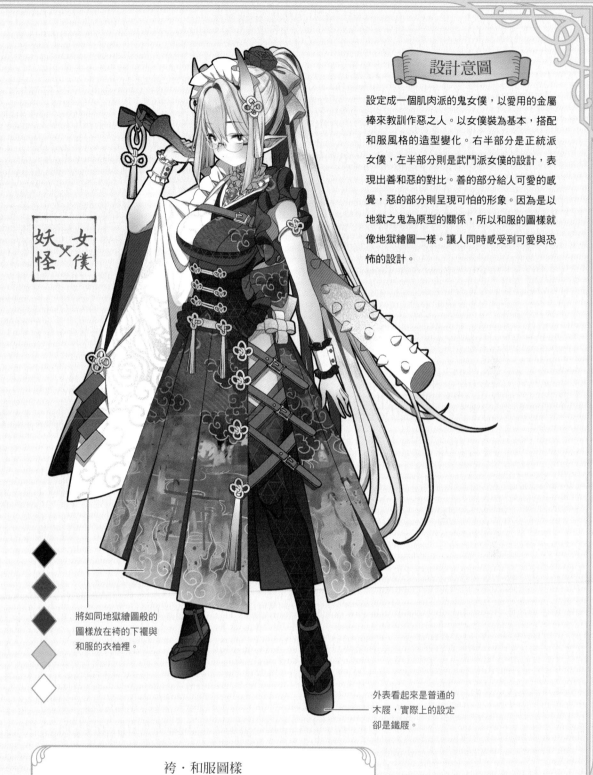

設定成一個肌肉派的鬼女僕，以愛用的金屬棒來教訓作惡之人。以女僕裝為基本，搭配和服風格的造型變化。右半部分是正統派女僕，左半部分則是武鬥派女僕的設計，表現出善和惡的對比。善的部分給人可愛的感覺，惡的部分則呈現可怕的形象。因為是以地獄之鬼為原型的關係，所以和服的圖樣就像地獄繪圖一樣。讓人同時感受到可愛與恐怖的設計。

妖怪 × 女僕

將如同地獄繪圖般的圖樣放在袴的下襬與和服的衣袖裡。

外表看起來是普通的木屐，實際上的設定卻是鐵屐。

袴・和服圖樣

繪畫風格的地獄繪圖和雲狀圖樣相互結合的和服圖樣。另外還加入了魚鱗紋。

日月星

日月星指的是太陽、月亮和星星的意思，並非人類的形態。
以宇宙為主題，想像著角色的形象來設計服裝。

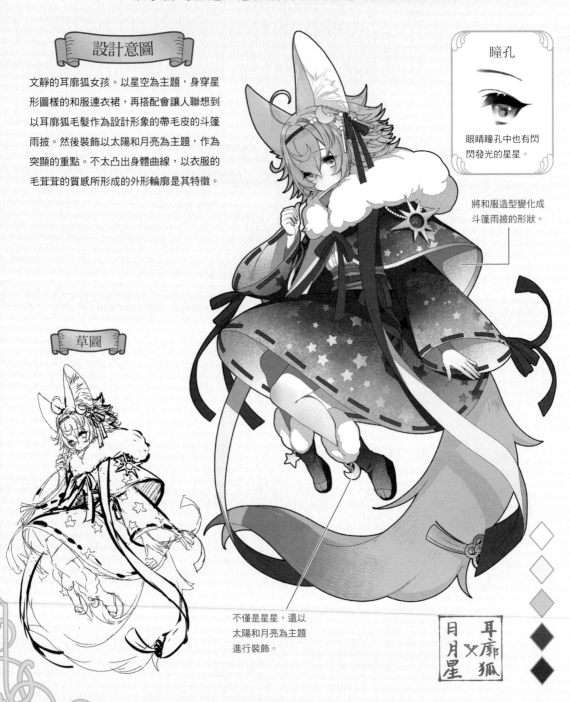

設計意圖

文靜的耳廓狐女孩。以星空為主題，身穿星
形圖樣的和服連衣裙，再搭配會讓人聯想到
以耳廓狐毛髮作為設計形象的帶毛皮的斗篷
雨披。然後裝飾以太陽和月亮為主題，作為
突顯的重點。不太凸出身體曲線，以衣服的
毛茸茸的質感所形成的外形輪廓是其特徵。

瞳孔

眼睛瞳孔中也有閃
閃發光的星星。

將和服造型變化成
斗篷雨披的形狀。

草圖

不僅是星星，還以
太陽和月亮為主題
進行裝飾。

耳廓狐
又
日月星

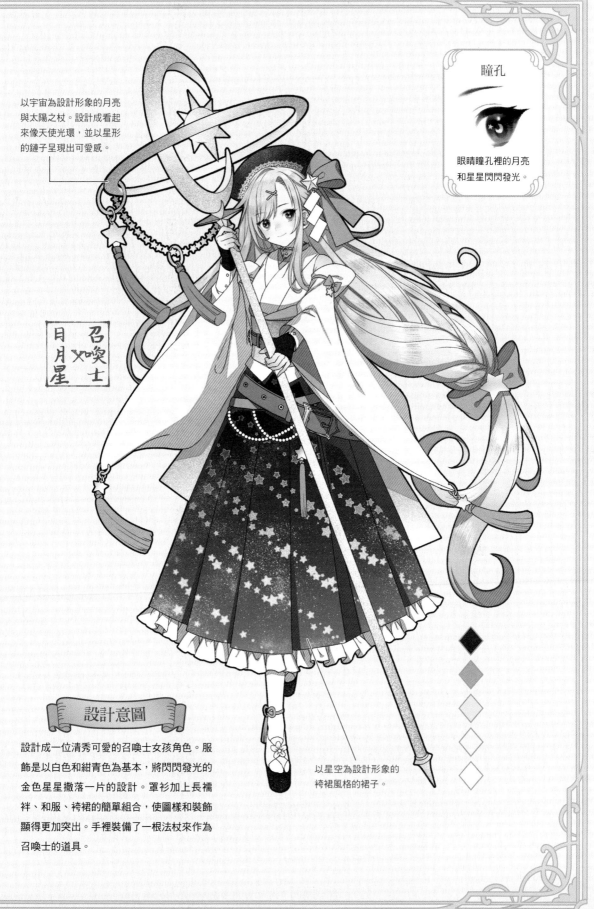

以宇宙為設計形象的月亮
與太陽之杖。設計成看起
來像天使光環，並以星形
的鏈子呈現出可愛感。

召喚士
メ
月月星

設計意圖

設計成一位清秀可愛的召喚士女孩角色。服
飾是以白色和紺青色為基本，將閃閃發光的
金色星星撒落一片的設計。罩衫加上長襦
袢、和服、袴裙的簡單組合，使圖樣和裝飾
顯得更加突出。手裡裝備了一根法杖來作為
召喚士的道具。

以星空為設計形象的
袴裙風格的裙子。

海盜

海盜船的女船長，還有非常喜歡財寶的妖精女孩等2個角色。
以波浪與骷髏等海盜為主題，融入和服與傳統的和式圖樣。

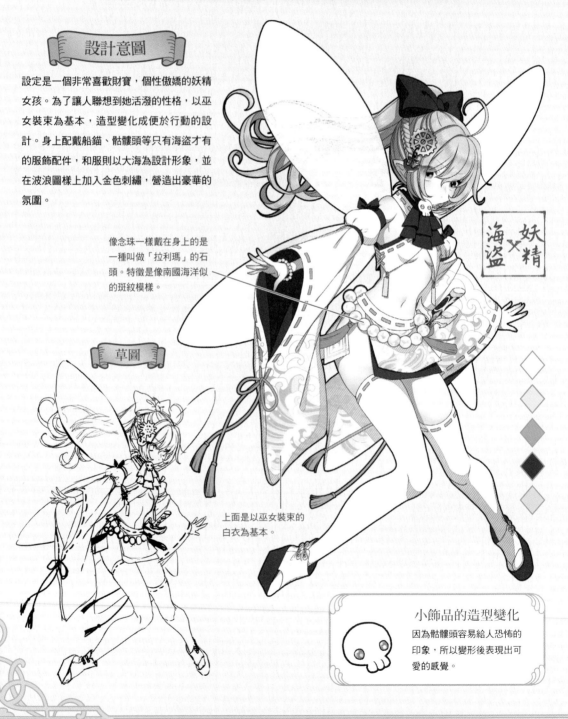

設計意圖

設定是一個非常喜歡財寶，個性傲嬌的妖精女孩。為了讓人聯想到她活潑的性格，以巫女裝束為基本，造型變化成便於行動的設計。身上配戴船錨、骷髏頭等只有海盜才有的服飾配件，和服則以大海為設計形象，並在波浪圖樣上加入金色刺繡，營造出豪華的氛圍。

像念珠一樣戴在身上的是一種叫做「拉利瑪」的石頭。特徵是像南國海洋似的斑紋模樣。

草圖

上面是以巫女裝束的白衣為基本。

小飾品的造型變化

因為骷髏頭容易給人恐怖的印象，所以變形後表現出可愛的感覺。

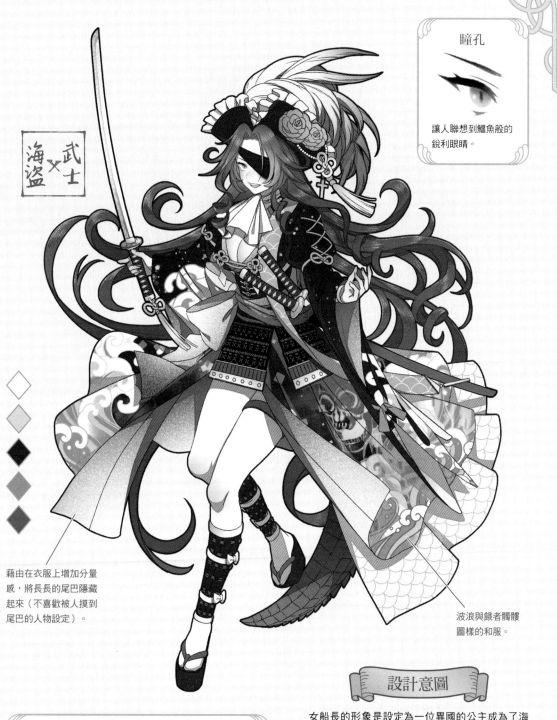

武士×海盜

藉由在衣服上增加分量
感,將長長的尾巴隱藏
起來(不喜歡被人摸到
尾巴的人物設定)。

波浪與餓者軀體
圖樣的和服。

設計意圖

女船長的形象是設定為一位異國的公主成為了海
盜。在西式服裝上搭配袈裟和草摺護甲,腰上繫著
一條像緞帶一樣的布來代替和服腰帶,內側的和服
則像西式禮服一樣的敞開設計。圖樣是以海盜為設
計形象,將波浪與餓者軀體兩者結合起來的圖樣。

圖樣

加入了波浪圖樣,
以及用來表現鱷魚
的魚鱗模樣。

陰陽師

陰陽師自奈良時代便已存在，是施行占卜術和除退妖魔的人物。
除了要考量如何將女性的要素融入服裝，肌膚的裸露程度也是重點。

設計意圖

設定成一位在旅行途中一邊行走賣藥，一邊
擊退到處出現的妖怪見習陰陽師女孩。因為
女孩的身份不會被人重視，所以改做男裝打
扮。話雖如此，為了加入女性的要素，以振
袖為基本，加上和式裝飾來保持造型上的平
衡。

草圖

設計成袖長較長的
大振袖。

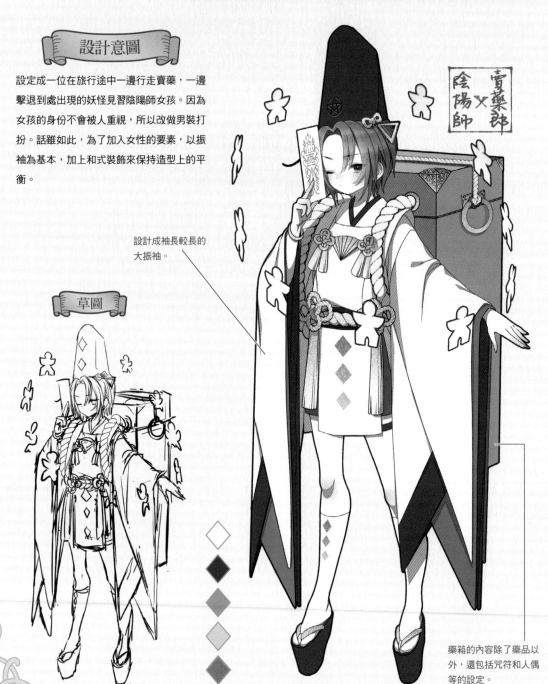

藥箱的內容除了藥品以
外，還包括咒符和人偶
等的設定。

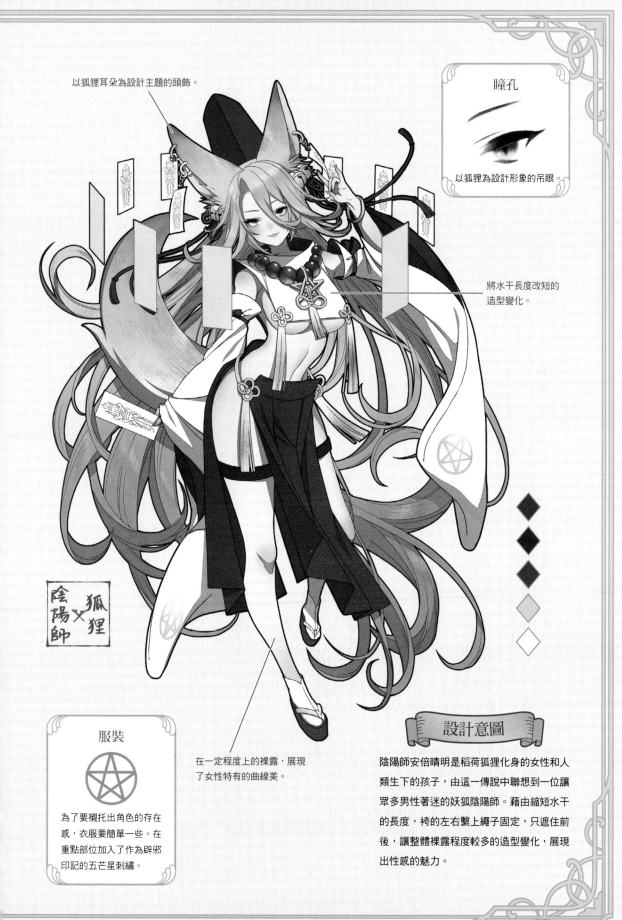

以狐狸耳朵為設計主題的頭飾。

瞳孔

以狐狸為設計形象的吊眼。

將水干長度改短的
造型變化。

陰陽師 × 狐狸

服裝

為了要襯托出角色的存在
感，衣服要簡單一些。在
重點部位加入了作為辟邪
印記的五芒星刺繡。

在一定程度上的裸露，展現
了女性特有的曲線美。

設計意圖

陰陽師安倍晴明是稻荷狐狸化身的女性和人
類生下的孩子，由這一傳說中聯想到一位讓
眾多男性著迷的妖狐陰陽師。藉由縮短水干
的長度，袴的左右繫上繩子固定，只遮住前
後，讓整體裸露程度較多的造型變化，展現
出性感的魅力。

吸血鬼

吸血鬼的起源可以追溯到埃及文明。
因此設定成埃及的神祇，並融入和服以及東方要素。

設計意圖

設定為吸血鬼與埃及的貓神芭絲特「巴斯特」相互結合後的貓女造型。因為是貓型的女神，所以身上有貓耳與貓足。芭絲特所持有的樂器是一種叫做「叉鈴」的樂器，同樣造型變化成貓的外型。以和服為基本，將埃及文化的裝飾納入重點部位，展現出其神秘性。

以埃及豔后的髮型為主題。

將吸血鬼的披風設計成看起來像是和服，或是裹著一塊布的設計。

草圖

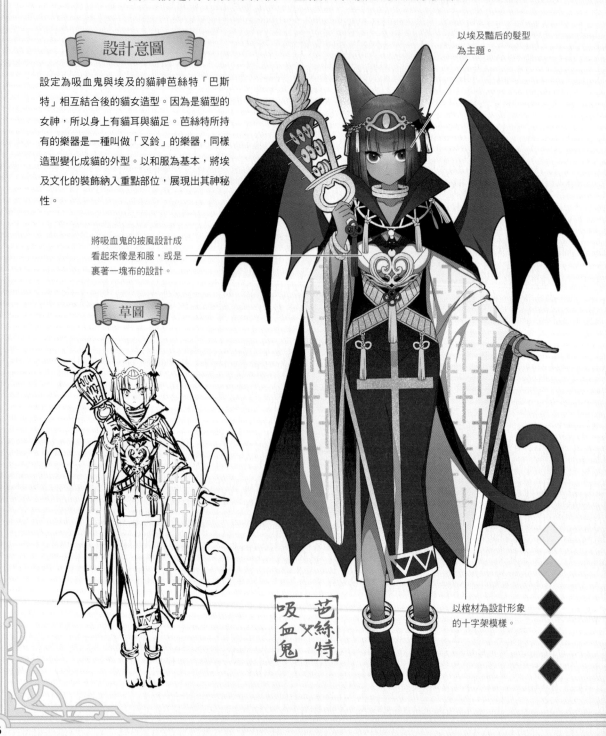

芭絲特 × 吸血鬼

以棺材為設計形象的十字架模樣。

設計意圖

設定為吸血鬼與埃及兔頭女神「烏涅特」相互結合後的兔子女孩。據說「烏涅特」是一位有著兔子頭的女神，所以將兔子的耳朵和腳納入設計中。因為埃及給人的印象是金色的，所以將圖樣設計成金色的刺繡，裝飾和小物品也都統一成金色的，和服則是東方風格。

脖子上套著胸部裝飾，罩衫與和服、馬甲組合在一起的穿搭。

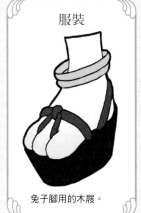

服裝

兔子腳用的木屐。

因為埃及服裝的印象是白色的，便以白色為基本，並使用金色和紅色的顏色，與芭絲特（左）形成一對的設計。

幻獸

以傳說中的生物「麒麟」和「獨角獸」為主題。

藉由水干營造出和風的氛圍,將奇幻世界的要素當作摩登的要素來處理。

設計意圖

以連蟲子和植物都不忍心踩死,性格溫和的麒麟為設計主題。從性格上聯想到修女,將白色修女服,以平安裝束的水干為基本,進行造型變化。因為麒麟是來自古代中國神話的形象,所以裝備的武器是雙刀。並加上角、尾巴、魚鱗等等,從麒麟那裡得到靈感的裝飾物。

魚鱗模樣的和風圖樣。

幻獸×修女

在服裝要素中加入了平安裝束的水干。

背毛的五色是尾巴的顏色。

草圖

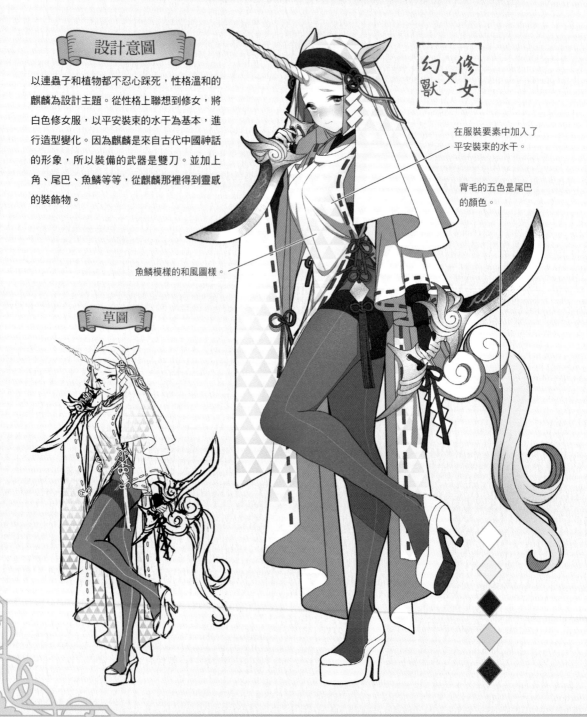

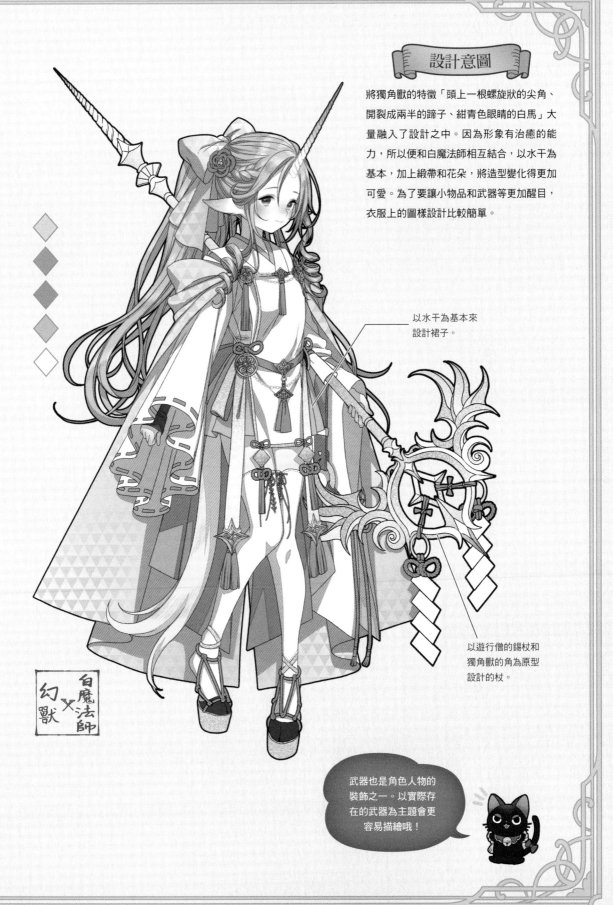

將獨角獸的特徵「頭上一根螺旋狀的尖角、開裂成兩半的蹄子、紺青色眼睛的白馬」大量融入了設計之中。因為形象有治癒的能力，所以便和白魔法師相互結合，以水干為基本，加上緞帶和花朵，將造型變化得更加可愛。為了要讓小物品和武器等更加醒目，衣服上的圖樣設計比較簡單。

以水干為基本來設計裙子。

以遊行僧的錫杖和獨角獸的角為原型設計的杖。

白魔法師 X 幻獸

武器也是角色人物的裝飾之一。以實際存在的武器為主題會更容易描繪哦！

朱雀

中國傳說中的神獸，五獸之一的朱雀，與黑魔法師結合後的形象設計。
用色採取黑紅、白紅的基本色，同時以外形輪廓來呈現強弱對比。

設計意圖

具備知性美的女黑魔法師的設定。加入五
色的羽毛和太陽的圖樣等，設計成充滿神
秘的氛圍。以和服為基本，衣袖像羽毛一
樣，手杖做成鳥的外形輪廓，讓人能夠聯
想到朱雀的造型變化設計。黑魔法師的黑
色與朱雀的紅色，富有強弱對比的配色是
其特徵。

製作成鳥形的手杖。杖上
裝有石榴石能量石。

草圖

黑魔法師 X 朱雀

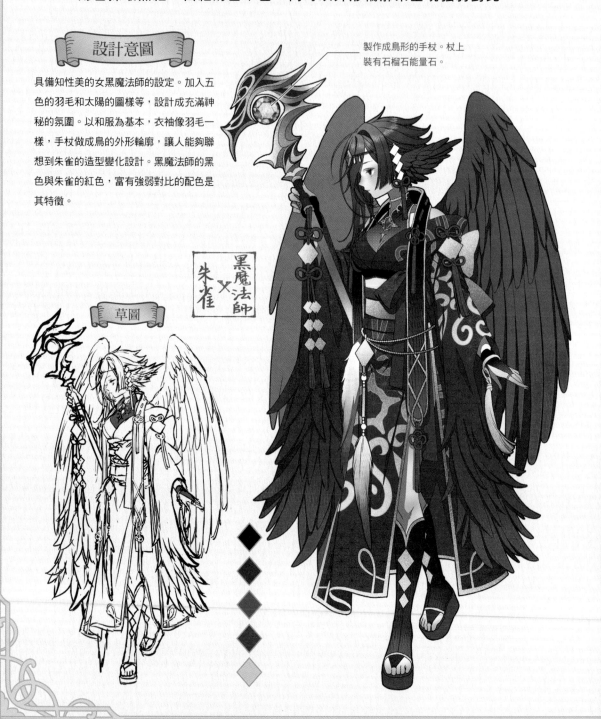

瞳孔

以石榴石能量石為設
計形象的眼睛。

朱雀×巫女

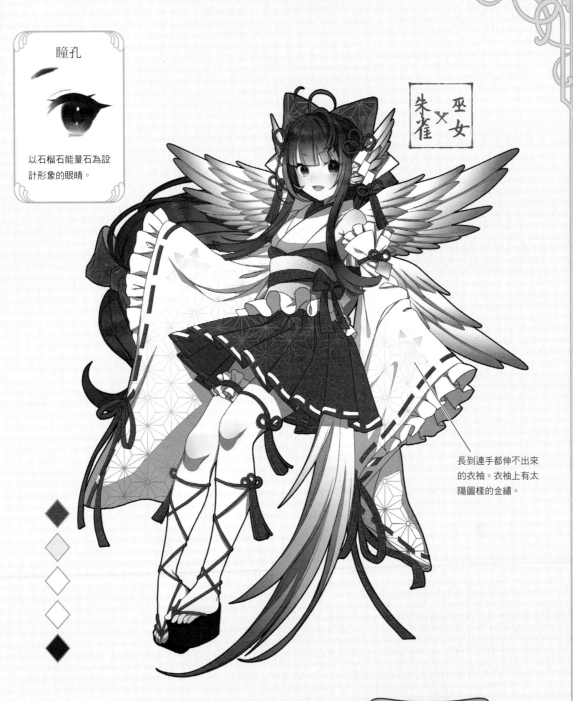

長到連手都伸不出來
的衣袖。衣袖上有太
陽圖樣的金繡。

太陽圖樣的範例

設計意圖

與黑魔法師的女孩（左）成為一對的設計，是以白
色為基本，設定為可愛的巫女的角色人物。衣袖的
長度加長，給人一種羽毛的感覺，並做出飄浮在空
中的姿勢。設計成裙子的樣式，並增加肌膚的裸露
程度，全身都採用了和服的裝飾，保持了和風的氛
圍。

青龍

擁有鹿角和蛇尾，象徵著河流的龍。
以春天、河川、魚鱗的顏色為基本顏色，用服裝的圖樣表現角色的性質。

設計意圖

青龍的季節一般認為是春天，也是河流的象
徵，所以將綠色和水藍色作為角色的基本顏
色。藉由加長和服的長度來表現水的流動，
這會與角色純潔清澈的形象連結在一起。同
時也採用旗袍的設計，將以春天的花朵為主
題的和風圖樣融合在一起。

草圖

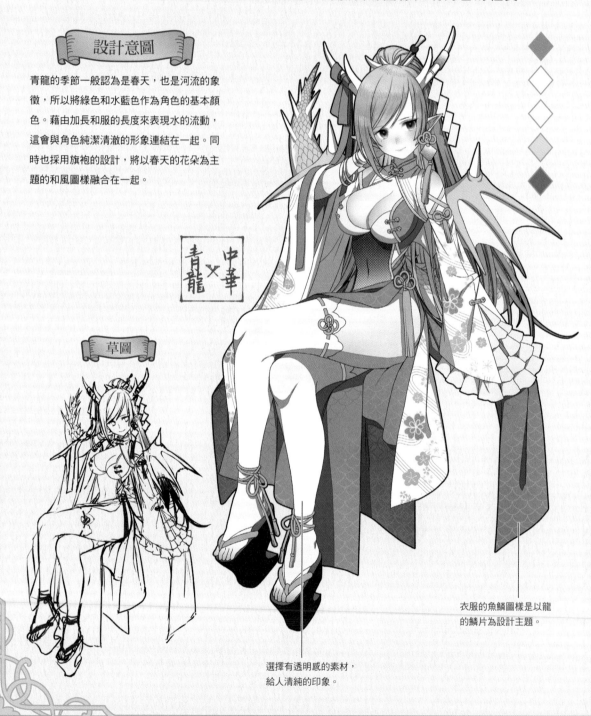

衣服的魚鱗圖樣是以龍
的鱗片為設計主題。

選擇有透明感的素材，
給人清純的印象。

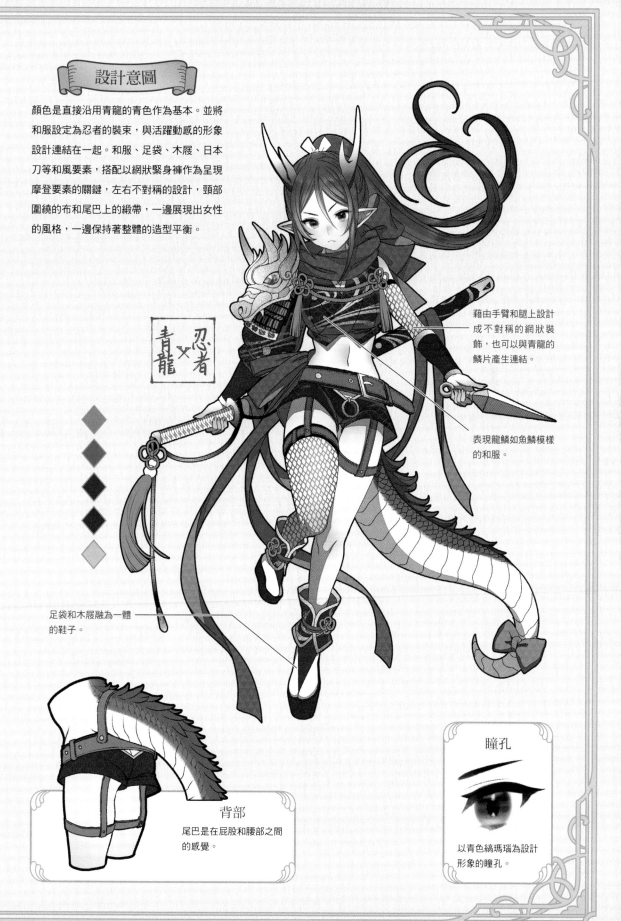

顏色是直接沿用青龍的青色作為基本。並將
和服設定為忍者的裝束，與活躍動感的形象
設計連結在一起。和服、足袋、木屐、日本
刀等和風要素，搭配以網狀緊身褲作為呈現
摩登要素的關鍵，左右不對稱的設計，頸部
圍繞的布和尾巴上的緞帶，一邊展現出女性
的風格，一邊保持著整體的造型平衡。

青龍 x 忍者

藉由手臂和腿上設計
成不對稱的網狀裝
飾，也可以與青龍的
鱗片產生連結。

表現龍鱗如魚鱗模樣
的和服。

足袋和木屐融為一體
的鞋子。

背部
尾巴是在屁股和腰部之間
的感覺。

瞳孔
以青色縞瑪瑙為設計
形象的瞳孔。

白虎

中國傳說中的神獸，是四神之一。在俳句中是代表秋天的季語。
在以白虎為設計形象的和服中，融入了旗袍、蘿莉風格的時尚穿搭。

設計意圖

以白虎毛為設計形象，裝上毛皮的和服，再
加入金刺繡與花朵圖樣，設計成秋天的色
調。內搭旗袍風格的設計，做成短款的褲
子，與其劍士的形象緊密相連。內搭和外套
的組合也能營造出摩登的氛圍。

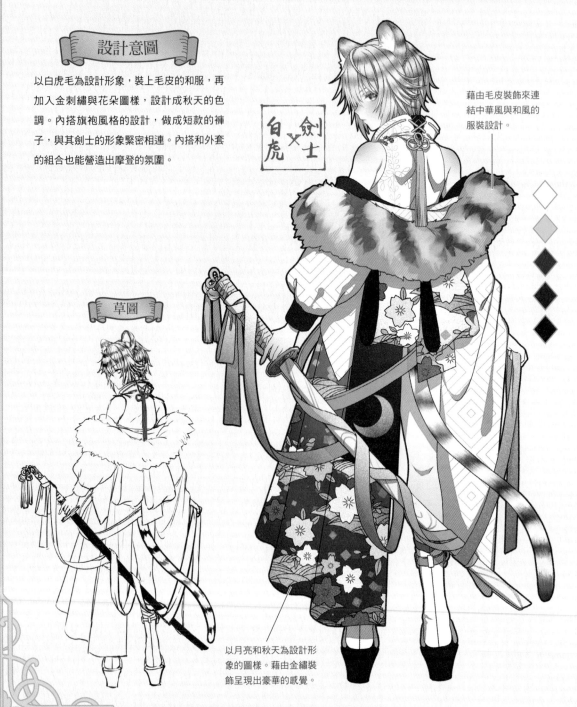

白虎×劍士

草圖

藉由毛皮裝飾來連
結中華風與和風的
服裝設計。

以月亮和秋天為設計形
象的圖樣。藉由金繡裝
飾呈現出豪華的感覺。

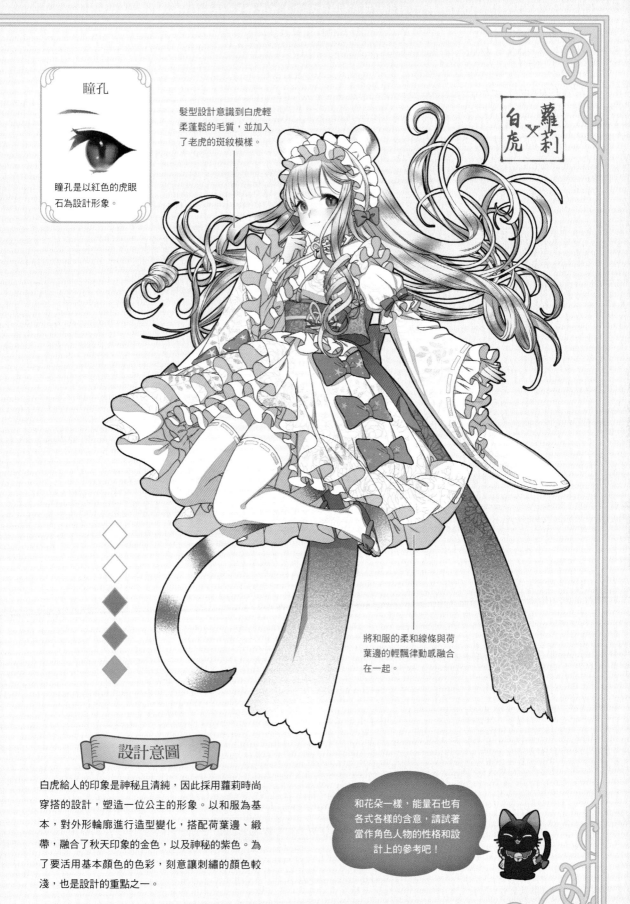

瞳孔

瞳孔是以紅色的虎眼石為設計形象。

髮型設計意識到白虎輕柔蓬鬆的毛質，並加入了老虎的斑紋模樣。

蘿莉 × 白虎

將和服的柔和線條與荷葉邊的輕飄律動感融合在一起。

設計意圖

白虎給人的印象是神秘且清純，因此採用蘿莉時尚穿搭的設計，塑造一位公主的形象。以和服為基本，對外形輪廓進行造型變化，搭配荷葉邊、緞帶，融合了秋天印象的金色，以及神秘的紫色。為了要活用基本顏色的色彩，刻意讓刺繡的顏色較淺，也是設計的重點之一。

和花朵一樣，能量石也有各式各樣的含意，請試著當作角色人物的性格和設計上的參考吧！

玄武

中國傳說中的神獸，四神之一。樣貌是龜與蛇融合在一起的姿態。
將外褂造型變化後，把摩登的要素直接融入內搭。

設計意圖

從五行學說的「水」的印象聯想起，大膽地將內搭服飾設計成以泳衣為基本。纏在腰上的布是帶有家紋圖樣的和裝，從龜的形象聯想到甲冑的設計。在重要的地方加入和式裝飾也是重點。讓角色身穿日式甲冑配件的栴檀板和草摺、並手持以龜為主題的盾，統一了整體設計的概念。

以龜甲為設計形象的
六角形裝飾。

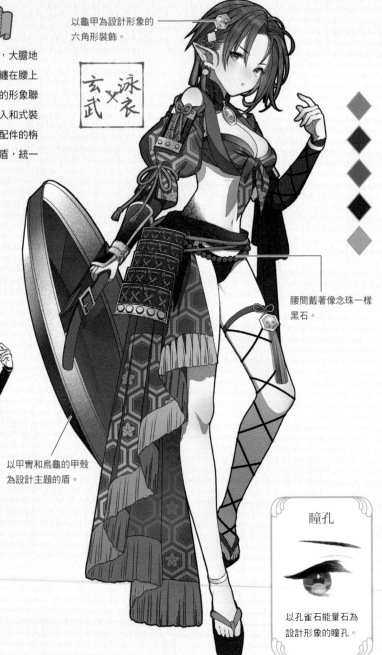

腰間戴著像念珠一樣
黑石。

草圖

以甲冑和烏龜的甲殼
為設計主題的盾。

瞳孔

以孔雀石能量石為
設計形象的瞳孔。

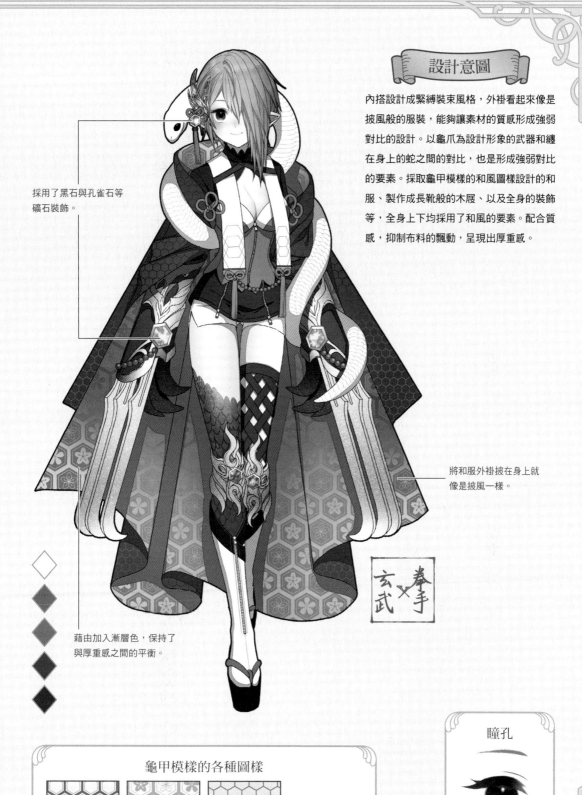

內搭設計成緊縛裝束風格，外褂看起來像是披風般的服裝，能夠讓素材的質感形成強弱對比的設計。以龜爪為設計形象的武器和纏在身上的蛇之間的對比，也是形成強弱對比的要素。採取龜甲模樣的和風圖樣設計的和服、製作成長靴般的木屐、以及全身的裝飾等，全身上下均採用了和風的要素。配合質感，抑制布料的飄動，呈現出厚重感。

採用了黑石與孔雀石等礦石裝飾。

將和服外褂披在身上就像是披風一樣。

玄武×拳手

藉由加入漸層色，保持了與厚重感之間的平衡。

龜甲模樣的各種圖樣

龜甲模樣並非只有一種，而是有幾種衍生出來的不同模樣。

瞳孔

以黑石為設計形象的瞳孔。

配色形成的不同印象①

顏色是在表現時代及角色人物設定的重要要素。
在保持復古感的同時,如何用顏色來表現角色的性格呢?
請一邊考慮與設計主題之間的平衡,一邊選擇用色。

基本配色 ▶P35

雖然是以牽牛花為主題,但為了要表現出女僕的高貴形象,融入了同時期盛開的繡球花的顏色。
將與紫色差不多的面積改成白色,保持高雅的氛圍也是重點。調整成偏向茶色系的白色,呈現出統一感為其特徵。

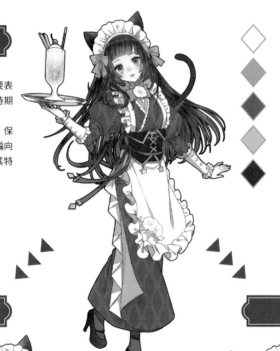

復古

為了全面展現出復古的印象,以茶色為基本,加入粉紅色作為關鍵色,表現出角色人物的可愛。因為冰淇淋蘇打的高彩色很搶眼的關係,所以即使是沉穩的配色,畫面也不會顯得樸素。

可愛

直接表現出角色人物個性的配色。頭髮和眼睛的顏色等全身都採用明亮的色調,可以產生統一感,若再降低彩度的話,也可以留下復古的印象。將襪裡與陰影以補色或同色系呈現也是重點之一。

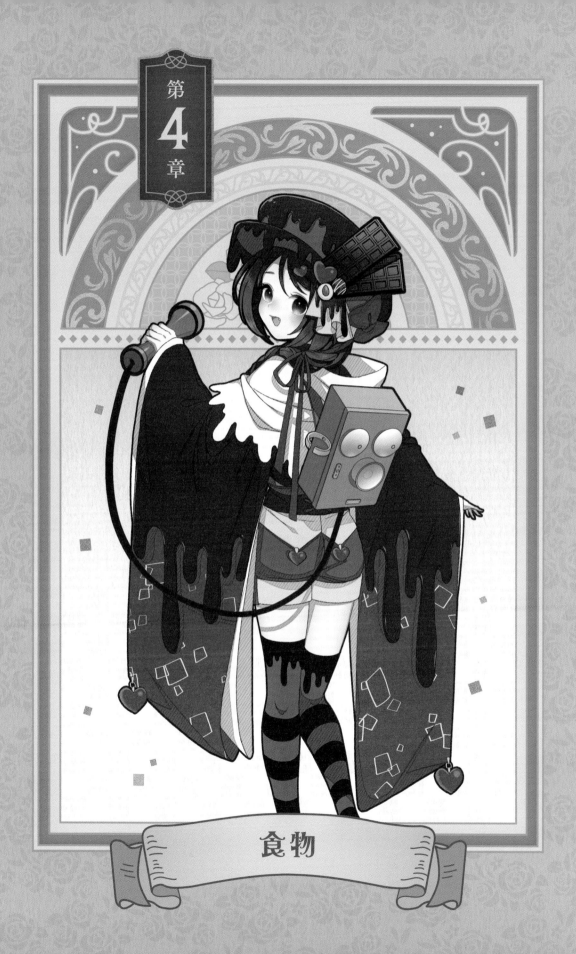

第4章

食物

餡蜜和菓子

以紅豆餡的茶色為基本，讓外表樸素的餡蜜和菓子展現出華麗的感覺。
摩登的要素是著眼於配料的食材用色。

設計意圖

這是一款給人留下奇幻世界或是改變歷史的深刻印象，融入蒸汽龐克風格的服裝。衣袖和領子是以外褂為基本，搭配了大正時代流行的「鐘形帽」和懷錶。裝飾色彩鮮豔的水果作為配料，形成關鍵顏色，有助於呈現出龐克搖滾的角色設定。

蒸汽龐克 × 餡蜜和菓子

草圖

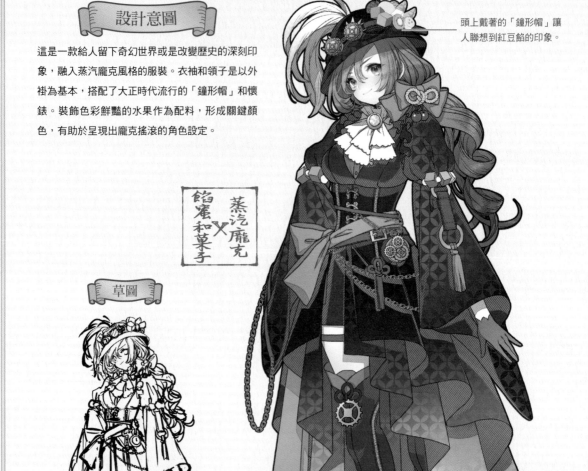

頭上戴著的「鐘形帽」讓人聯想到紅豆餡的印象。

漸層色是將香草融化後與黑糖蜜混合在一起的印象。

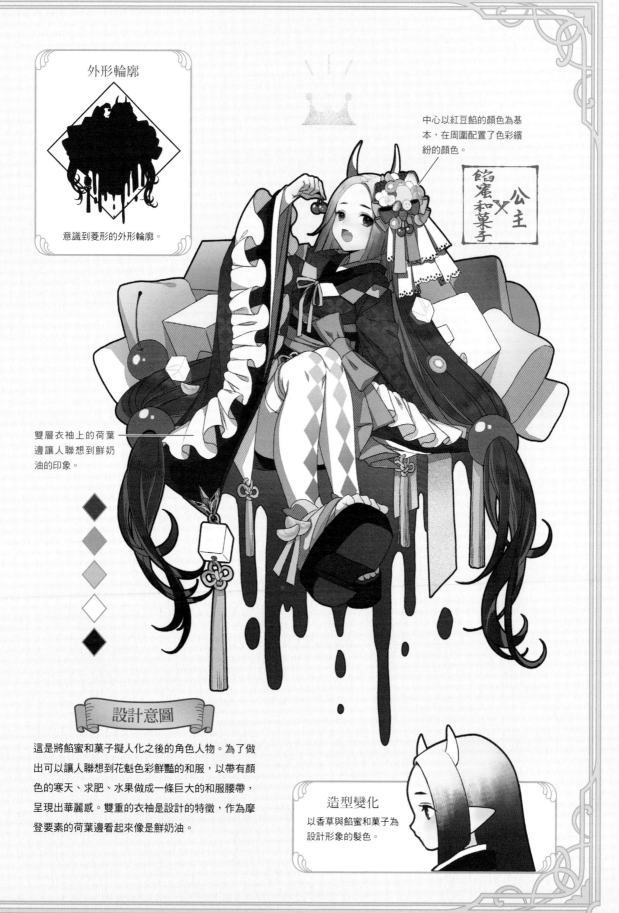

外形輪廓

意識到菱形的外形輪廓。

中心以紅豆餡的顏色為基本，在周圍配置了色彩繽紛的顏色。

館蜜和菓子×公主

雙層衣袖上的荷葉邊讓人聯想到鮮奶油的印象。

設計意圖

這是將館蜜和菓子擬人化之後的角色人物。為了做出可以讓人聯想到花魁色彩鮮豔的和服，以帶有顏色的寒天、求肥、水果做成一條巨大的和服腰帶，呈現出華麗感。雙重的衣袖是設計的特徵，作為摩登要素的荷葉邊看起來像是鮮奶油。

造型變化

以香草與館蜜和菓子為設計形象的髮色。

水果聖代

這是將色彩鮮豔的和服與水果聖代相互融合的角色人物。
藉由水果的運用方法，調整和洋之間的平衡。

設計意圖

將十二單和花魁的華麗形象設計成摩登風格。為了
保持優雅的美麗形象，將水果重疊在和服與腰帶的
和風圖樣布料上。以水果的剖面為圖樣也是其特徵
之一。為了與和服的立體感搭配，將髮飾和項鍊也
加上水果配料來設計成具有分量感的形象。

保持花魁髮飾的外形輪
廓，將水果配置上去。

花魁 × 水果聖代

草圖

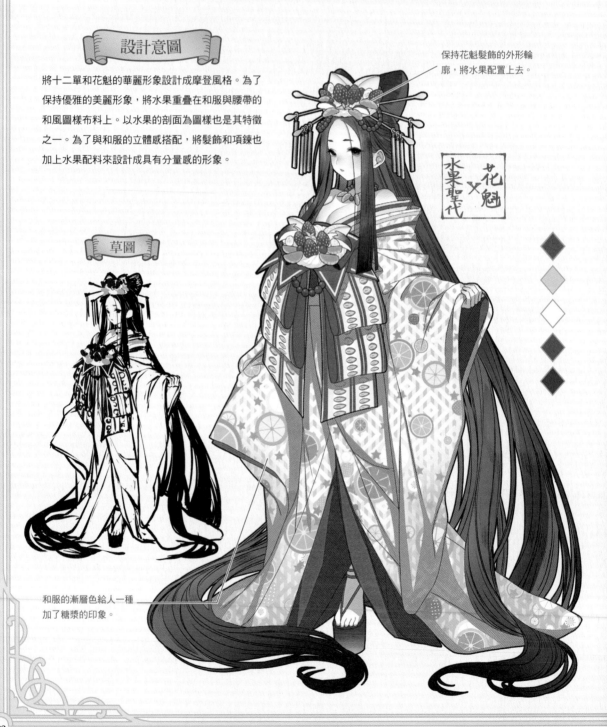

和服的漸層色給人一種
加了糖漿的印象。

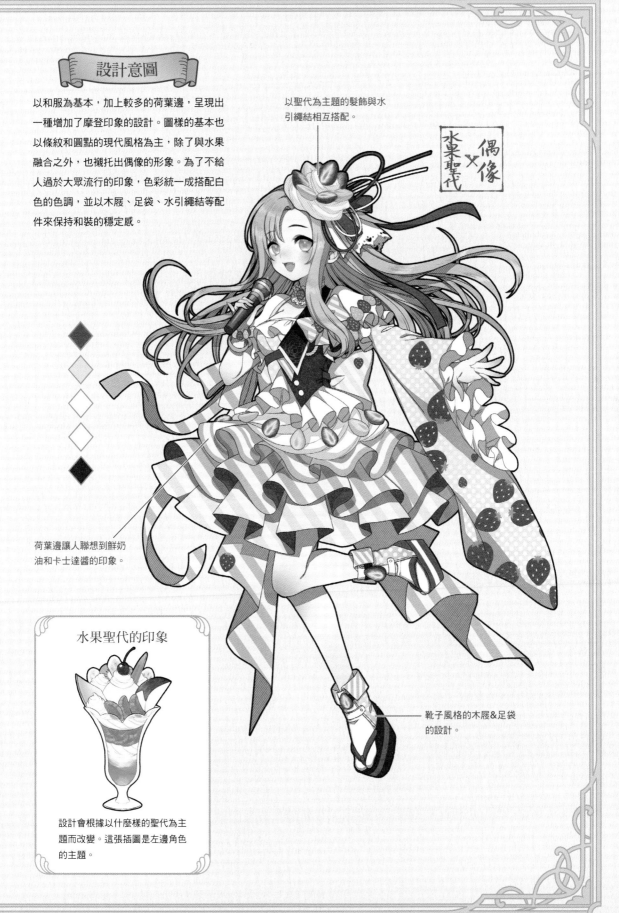

設計意圖

以和服為基本，加上較多的荷葉邊，呈現出一種增加了摩登印象的設計。圖樣的基本也以條紋和圓點的現代風格為主，除了與水果融合之外，也襯托出偶像的形象。為了不給人過於大眾流行的印象，色彩統一成搭配白色的色調，並以木屐、足袋、水引繩結等配件來保持和裝的穩定感。

以聖代為主題的髮飾與水引繩結相互搭配。

偶像 X 水果聖代

荷葉邊讓人聯想到鮮奶油和卡士達醬的印象。

靴子風格的木屐&足袋的設計。

水果聖代的印象

設計會根據以什麼樣的聖代為主題而改變。這張插圖是左邊角色的主題。

壽司

在江戶時代算是潮流前端的壽司，到了明治時代已經是普及於民眾的和食。
以壽司的食材為主題，將近代化的時代背景融入設計中。

設計意圖

這是一種將和服造型變化成背心裙後，再披上夾克的制服款式風格。腳下也從木屐進展到靴子，呈現出邁入現代化的感覺。矢絣圖樣的和服是以大鮪魚肚肉為主題，頭髮上的緞帶是以蝦子為主題，罩衫則是白飯的設定。用漸層色來表示大鮪魚肚肉的霜降油花也是設計的重點之一。

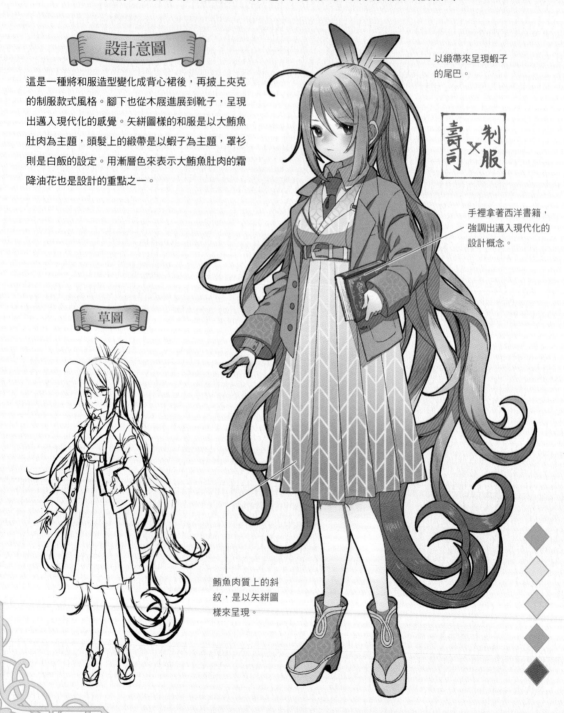

以緞帶來呈現蝦子的尾巴。

壽司×制服

手裡拿著西洋書籍，強調出邁入現代化的設計概念。

草圖

鮪魚肉質上的斜紋，是以矢絣圖樣來呈現。

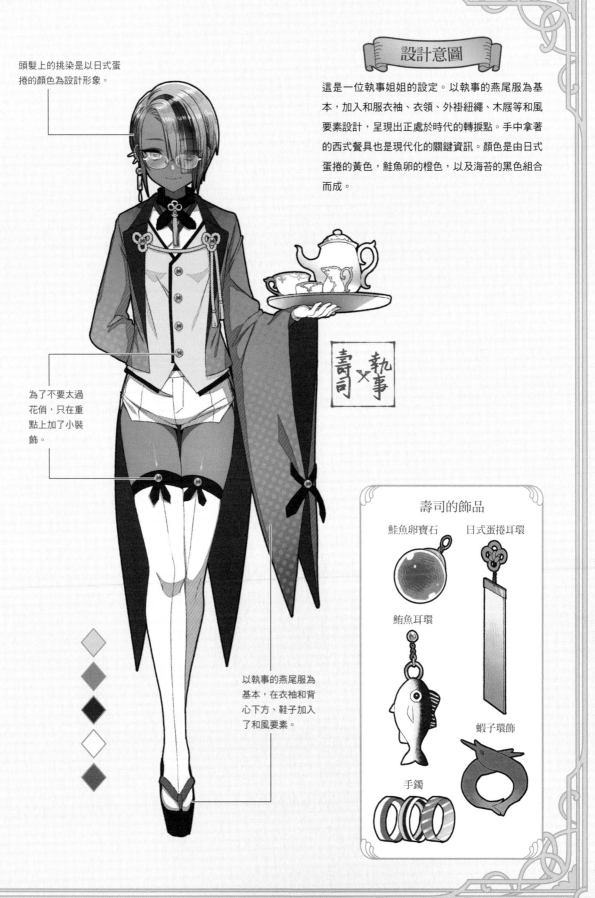

頭髮上的挑染是以日式蛋捲的顏色為設計形象。

這是一位執事姐姐的設定。以執事的燕尾服為基本，加入和服衣袖、衣領、外褂紐繩、木屐等和風要素設計，呈現出正處於時代的轉捩點。手中拿著的西式餐具也是現代化的關鍵資訊。顏色是由日式蛋捲的黃色，鮭魚卵的橙色，以及海苔的黑色組合而成。

壽司╳執事

為了不要太過花俏，只在重點上加了小裝飾。

以執事的燕尾服為基本，在衣袖和背心下方、鞋子加入了和風要素。

壽司的飾品

鮭魚卵寶石　　　日式蛋捲耳環

鮪魚耳環

蝦子環飾

手鐲

巧克力

大正時代，普及於民眾的巧克力同時也是西洋文化的象徵。
在融入近代要素的同時，也要將巧克力的質感表現出來。

設計意圖

因為從大正到昭和初期，電話也開始普及，
因此設定成電話接線生的女孩形象。把電話
機設計成背包，可以表現出角色人物的可
愛。服裝是將外褂造型變化改成帶有頭套的
斗篷雨披。衣服整體呈現出融化了的巧克力
的感覺，並在學生帽上重點使用板巧克力作
為裝飾。

把板巧克力和較
小的巧克力作為
髮飾。

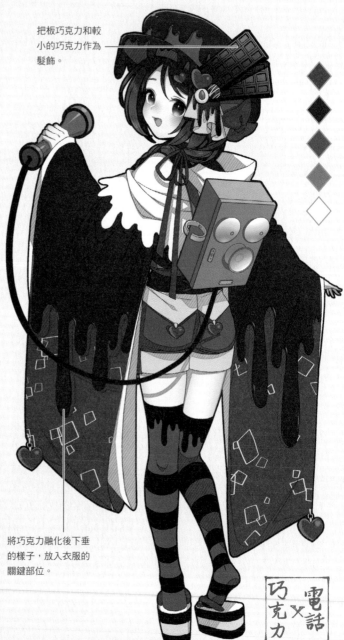

草圖

將巧克力融化後下垂
的樣子，放入衣服的
關鍵部位。

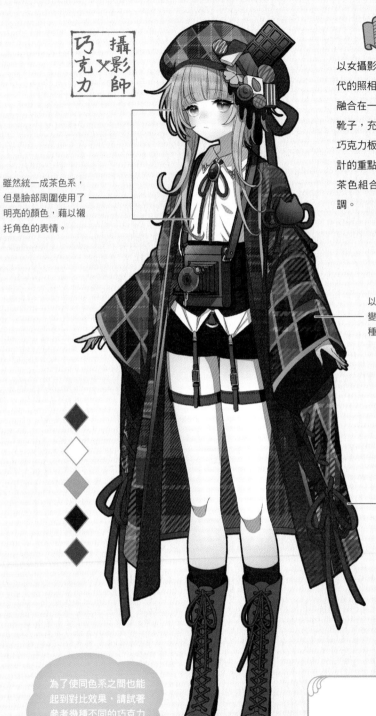

雖然統一成茶色系，但是臉部周圍使用了明亮的顏色，藉以襯托角色的表情。

設計意圖

以女攝影師為設計形象，脖子上掛著大正時代的照相機。和服是將市松模樣與板巧克力融合在一起的圖樣，並搭配短褲、吊帶、和靴子，充分融入了現代的要素。為了表現出巧克力板的堅硬質感，採用皮革素材也是設計的重點之一。配色是以調整成不同顏色的茶色組合而成，再加上紅色來收斂整體色調。

以可可與牛奶混合後的濃度變化為基準，調整改變了幾種色調。

使用與茶色系搭配性良好的紅色作為重點呈現。

為了使同色系之間也能起到對比效果，請試著參考幾種不同的巧克力顏色吧！

復古的照相機

有各式各樣的形狀、大小種類。可以根據與角色之間的畫面平衡來決定要選用何種款式的相機。

美式鬆餅

要將現代的甜點做成復古風格，設定就顯得很重要了。
先決定好要什麼樣的美式鬆餅，之後再將其設計成角色人物。

設計意圖

設定成正在製作美式鬆餅的麻雀女孩，身上
穿著日式料理圍裙來展現時代的特色。以草
莓加上鮮奶油的簡單美式鬆餅為主題，用頸
部的毛皮、日式料理圍裙的外形輪廓、衣袖
和下襬的荷葉邊，來表現出蓬鬆麵包的印
象。透過烹飪道具、髮飾、草莓的點綴，打
造出可愛的造型。

把美式鬆餅直接當成帽
子戴在頭上。

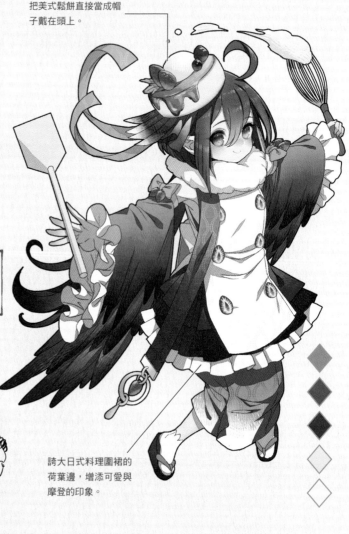

誇大日式料理圍裙的
荷葉邊，增添可愛與
摩登的印象。

草圖

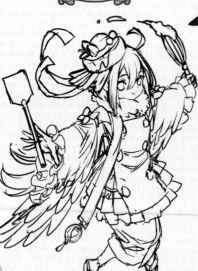

就像這裡將麻雀當成設計
主題一樣，加入原本主題
以外的要素，就能很容易
擴大世界觀哦！

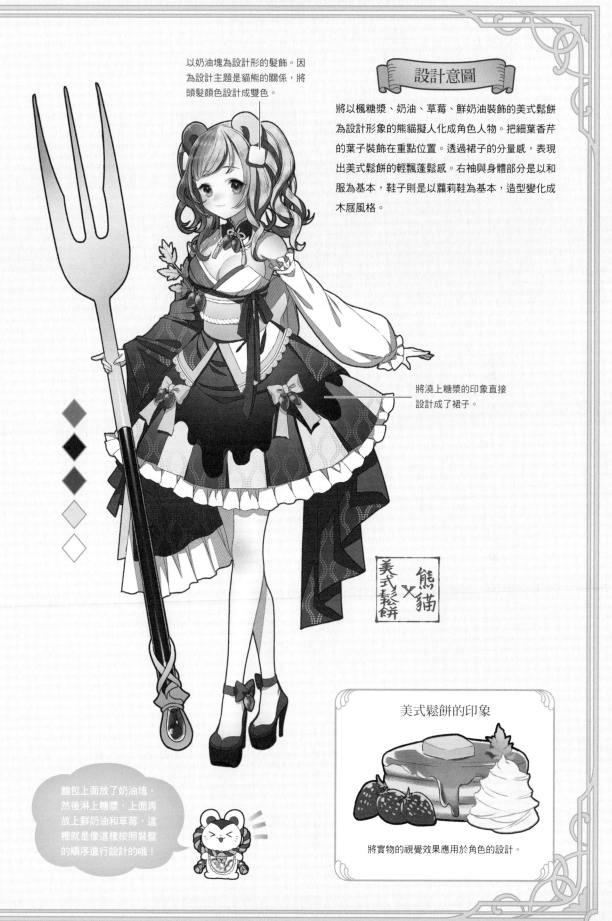

以奶油塊為設計形的髮飾。因為設計主題是貓熊的關係，將頭髮顏色設計成雙色。

將以楓糖漿、奶油、草莓、鮮奶油裝飾的美式鬆餅為設計形象的熊貓擬人化成角色人物。把細葉香芹的葉子裝飾在重點位置。透過裙子的分量感，表現出美式鬆餅的輕飄蓬鬆感。右袖與身體部分是以和服為基本，鞋子則是以蘿莉鞋為基本，造型變化成木屐風格。

將澆上糖漿的印象直接設計成了裙子。

美式鬆餅的印象

將實物的視覺效果應用於角色的設計。

麵包上面放了奶油塊，然後淋上糖漿，上面再放上鮮奶油和草莓，這裡就是像這樣按照裝盤的順序進行設計的哦！

馬卡龍

如何將法國的代表性甜點製作成和風的復古感覺呢？
重點在於粉彩顏色的使用方法以及馬卡龍的口感。

設計意圖

從馬卡龍輕飄飄的外表，聯想到以天使為主題的角色設計。以和服為基本，造型變化成外袿向外擴張般的外形輪廓，圖樣的部分就跟馬卡龍給人的印象一般，使用粉彩的顏色。因為是以天使的白色為基調，所以其他顏色的面積要盡可能小一點，可以活用頭髮和衣領上的馬卡龍裝飾。

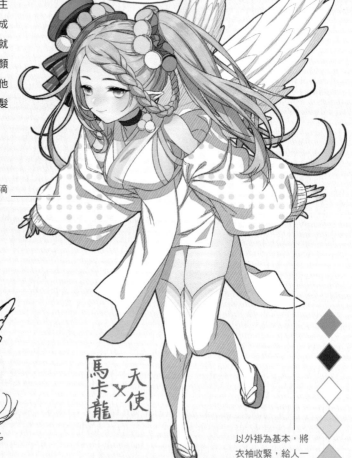

馬卡龍是用水滴模樣來表示。

以外袿為基本，將衣袖收緊，給人一種摩登的印象。

草圖

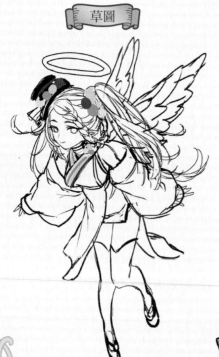

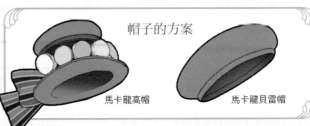

帽子的方案

馬卡龍高帽　　馬卡龍貝雷帽

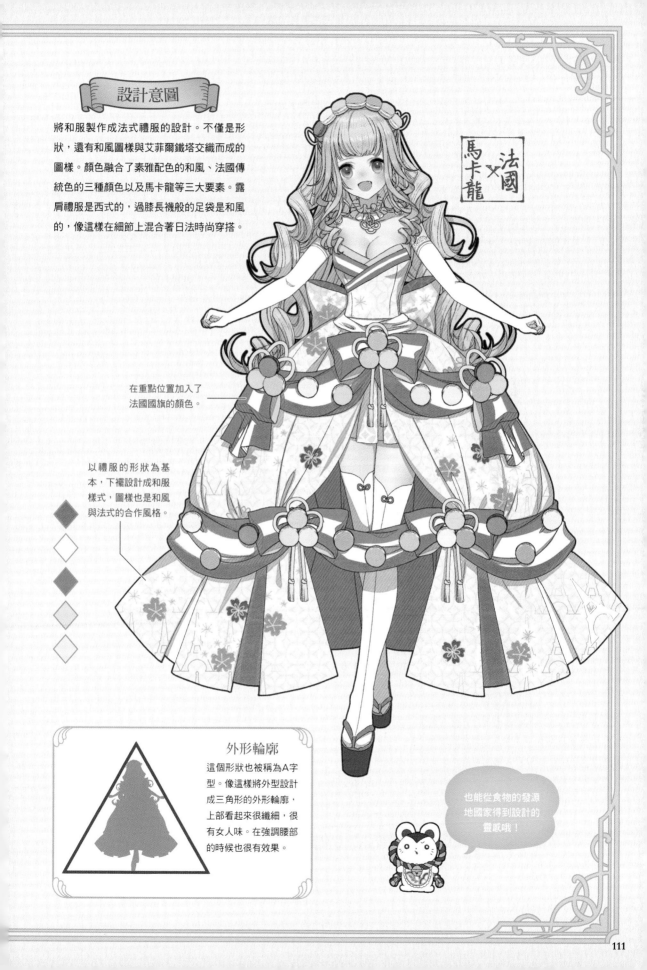

設計意圖

將和服製作成法式禮服的設計。不僅是形狀，還有和風圖樣與艾菲爾鐵塔交織而成的圖樣。顏色融合了素雅配色的和風、法國傳統色的三種顏色以及馬卡龍等三大要素。露肩禮服是西式的，過膝長襪般的足袋是和風的，像這樣在細節上混合著日法時尚穿搭。

法國×馬卡龍

在重點位置加入了法國國旗的顏色。

以禮服的形狀為基本，下襬設計成和服樣式，圖樣也是和風與法式的合作風格。

外形輪廓

這個形狀也被稱為A字型。像這樣將外型設計成三角形的外形輪廓，上部看起來很纖細，很有女人味。在強調腰部的時候也很有效果。

也能從食物的發源地國家得到設計的靈感哦！

111

配色形成的不同印象②

即使是同一個角色，只要改變顏色，
性格和印象就會完全不同。
藉由色調的整合，可以形成統一的視覺效果。

基本配色　▶P110

基於馬卡龍可愛的印象，選擇以粉彩色系的顏色為中心，並由天使的形象聯想到以白色為基本的顏色。與角色柔和的印象也有很好的搭配性。

黑暗

給人以剛強的墮天使印象，搭配了黑色和紫紅色等濃度較高的顏色。與肌膚也會形成對比，進一步強調出表情。為了調整色彩上的平衡感，馬卡龍是以單色呈現。

帥氣十足

即使是可愛的天使，只要新增了白色以外的顏色面積，也會產生新的印象。以藍色為基本的話，就變成冷酷的天使。即使都是藍色，也要改變配色來加上強弱對比的效果。

第 **5** 章

插畫描繪過程解說

插畫描繪過程解說

這是一位將大正浪漫作為復古要素，
並把摩登的要素置換成「令和＝現代」來設計的女孩。

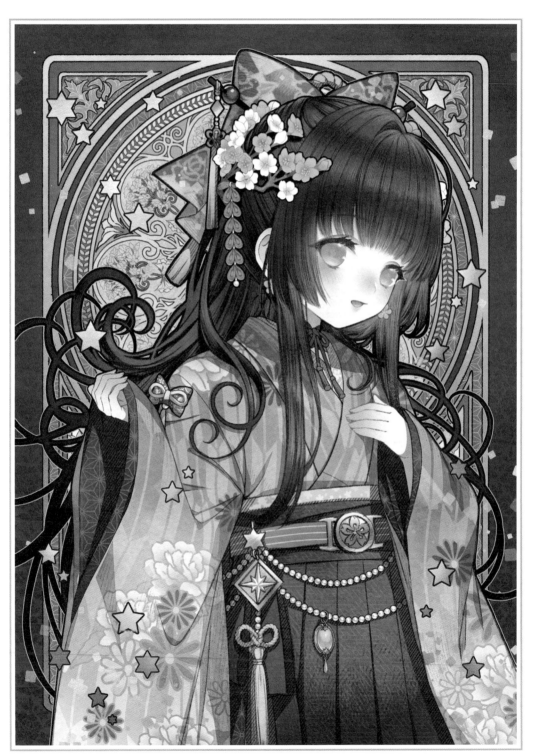

使用軟體：CLIP STUDIO PAINT EX、Photoshop

思考構圖

一邊想像著想要描繪的女孩角色設計、故事背景、世界觀，一邊製作多個構圖方案。除了要考慮服裝設計之外，最後要採用的是最能夠突顯出角色個性的構圖。

構圖方案

① 櫻花×女孩

這是一個以戀愛中的大正時代女孩為設計形象的方案。

② 女孩×妖怪×狐狸

讓妖怪和女孩在空中飛舞的方案。

③ 女孩×正面

參考了阿爾豐斯・慕夏（新藝術運動的代表設計師）風格的方案。

④ 水×花×燈籠

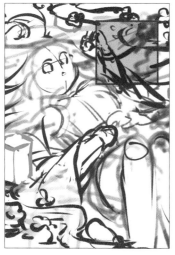

以四季為主題的方案。

⑤ 水×燈籠

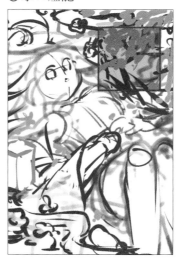

將④方案右上角的花朵去掉的方案。

根據設計形象和主題的不同，角色的姿勢也會有所改變。把想要主張的要素作為服裝、角色的個性來考量，然後降低其他要素的優先順序來設計畫面。為了全面突顯和裝的部分，最後決定採用了①的方案。

重點提示

為了能夠將角色人物、背景、小物品的位置都明確呈現出來，依照部位的不同，改變線條的顏色。

因為設計方案的階段只是用粗略的線條描繪，所以服飾及配件的詳細設定要在草圖的框外，或是筆記本等地方另外留下筆記。

描繪草圖

在製作草圖的階段，就要預先完成角色人物的設計。以大正時代流行的時尚穿搭為主題，並將「櫻花」的要素直接融入表現設計主題的服飾及配件。

1 放大構圖方案

放大構圖方案，降低不透明度以便看清畫面，並追加建立新圖層。

2 描繪草圖

A 方案

B 方案

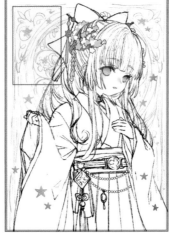
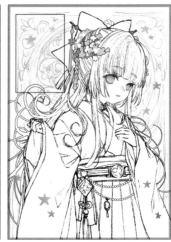

一邊將細線條都勾勒清楚，一邊重新審視人物的姿勢。為了提高衣袖的印象，改變成手肘彎曲的姿勢，並讓頭髮的流動也配合姿勢。雖然實際的構圖採用的是A方案，但也想加入構圖方案之一的慕夏風格的曲線美，所以折衷採用了畫面更靈活的B方案。

3 決定配色

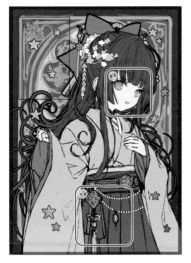

製作基本顏色的上色草圖。角色人物是令和代表色的紫色和櫻花色的配色。和服的圖樣是在上色的時候才要決定，所以這個時候只放上基本底色即可。

在令和代表色的瞳孔裡加入了櫻花圖樣。為了加入亮光，讓下面明亮、上面陰暗。

因為頭髮和袴的顏色都是冷色系的暗色，為了不整體色調暗沉過多，於是加入紅色、黃色、水藍色來作為反差色。

藉由讓角色人物的顏色明亮，而背景的顏色陰暗，呈現出使角色人物更加顯眼的配色。

製作線稿與瞳孔上色

使用鉛筆筆觸的筆刷，製作角色人物的線稿。角色人物的瞳孔是人們在觀看插畫時最先看到的部分，所以要在整體上色之前先完成瞳孔。

描繪線稿

1 以草圖為基本，描繪線稿

將製作線稿時不需要的圖層設定為隱藏（髮飾之後再製作，所以這裡也先設為隱藏）。

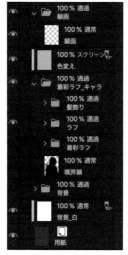

線稿的圖層結構

在畫布上新建立一個背景圖層，整個塗成白色。並且在「上色草圖_角色」這個資料夾裡建立圖層。用明亮的水藍色填充塗滿後，將合成模式改變為濾色，改變草圖的顏色。雖然這裡為了方便觀看，亮度稍微調暗了一些，但實際進行作業的顏色是接近白色的水藍色。如果將追加的兩個圖層設定為草稿圖層的話，在填充塗滿時會很方便（鉛筆標記的圖層）。

2 完成線稿

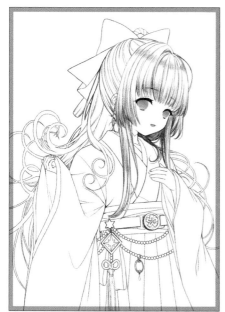

為了確定插畫氛圍的方向性，先將臉部周圍的頭髮以畫線的筆觸描繪出來。畫線的筆觸是在另一個圖層製作的。

瞳孔的上色

1 改變線稿的顏色

在睫毛上反映瞳孔顏色的反射。

2 加入反射色

瞳孔下面亮光的顏色較白，上面則受
天空顏色影響而呈現較藍的顏色。

3 描繪瞳孔

用較暗的顏色在眼睛中央的瞳孔上色。

4 加上線條

用和下睫毛相同的顏色在眼睛周圍畫
上線條。

5 描繪花朵圖樣

在瞳孔裡畫上花的圖樣。

6 加上高光

用接近白色的顏色塗上高光（眼神
光）。

7 調整畫面平衡感

看著整體的平衡，一邊加筆，一邊完
成修飾。

重點提示

瞳孔的顏色統一為明度較高的顏色。將明度整合後，顏色不會渾濁，可以呈現出漂亮
的漸層色。另外，用可以留下不均勻感的筆刷製作漸層色的話，會更有手工繪製感。

底塗與髮飾的製作

為了容易確認有沒有漏塗或溢出來的部分,請用鮮艷的顏色來進行底塗處理。整體的底塗完成後,接著開始製作髮飾。

底塗

整體的顏色區分

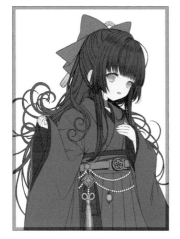

依資料夾來區分顏色

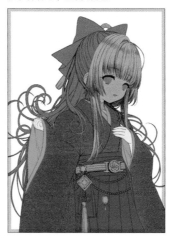

重點提示 藉由將各個部位區分上色完成後的部分,再細分成不同資料夾來管理,會更易於管理色彩的檔案。

髮飾的製作

1 髮簪與日式布花

改變製作線稿時使用的顏色,顯示圖層,繪製髮簪以及日式布花的線稿,然後加上底塗。

2 櫻花的髮飾

因為櫻花只有先略抓外形輪廓,所以要重新描繪草圖,然後進行線稿及底塗的作業。

3 底塗完成

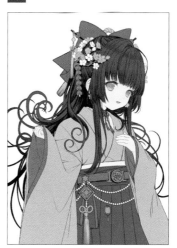

與髮飾一樣的步驟,接著再畫上耳環和頸部的繩子。用吸管工具自上色草圖吸取顏色,然後填充塗滿。在後面的頭髮用鉛筆筆刷加上筆觸,完成底塗作業。形成陰影的部分,顏色要特別畫得深一些。

上色

依照臉部→頭髮→小物品→和服的順序,將想要確定形象的部分開始上色。面積大的和服要放在最後上色,如此可以一邊觀察和其他部分的平衡,一邊描繪細節。

臉部的上色

1 塗上紅色

用噴筆在臉頰和鼻子塗上顏色。嘴唇和眼皮用柔軟的筆刷加上陰影。

2 塗上陰影

在頭髮、耳朵、頸部等陰影部分塗上顏色。

3 塗上眼白

塗上眼白後,臉部的上色就完成了。

頭髮的上色

1 塗上陰影

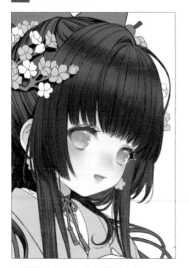

用粗糙的筆刷為陰影部分上色。

2 呈現出透明感

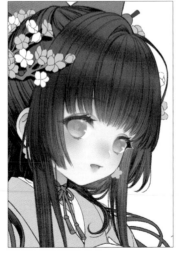

用吸管工具吸取肌膚的陰影色,再用噴筆在透過頭髮可見的肌膚部分上色。

3 加入光澤

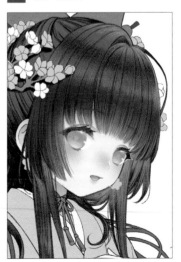

用鉛筆筆刷在臉部周圍和露出光澤的地方加上筆觸。

4 後側頭髮的上色

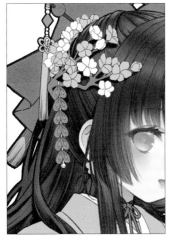

按照和瀏海同樣的步驟，也接著上色後側頭髮。

5 製作邊界線

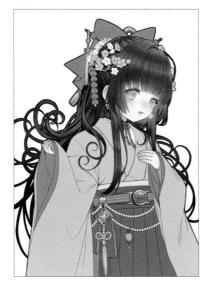

在角色人物的周圍追加邊界線。按右鍵點擊角色人物資料夾→透過圖層來建立選擇範圍→建立選擇範圍→在最下層建立新圖層並填充塗滿，即可在圖層屬性中追加邊界效果。

小物品和髮帶的上色

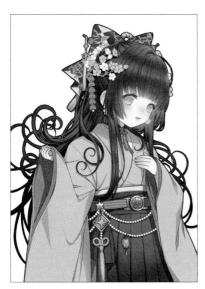

建立色彩增值圖層，讓各部位可以分別加上陰影。接著再加上小物品的顏色，以及緞帶的圖樣細節。

1 塗上陰影

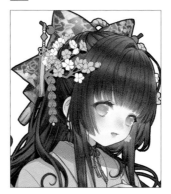

在緞帶與頸部的繩子加上陰影。

2 小物品的上色

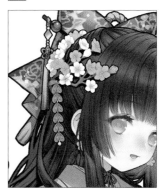

塗上髮簪、櫻花、耳飾的顏色。

3 追加緞帶

因為感覺身體部分的裝飾很少，所以在肩上追加了緞帶。

描繪出圖樣後，配合整體去調整顏色，再加上光與影就完成了。

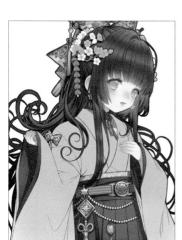

1

顏色的調整

調整衣領、帶揚、衣袖、袴的緞帶顏色。袖下用噴筆塗上淺黃色。

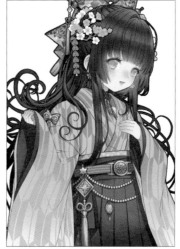

2

加入矢絣圖樣

沿著和服的褶皺，用深色描繪出矢絣圖樣。

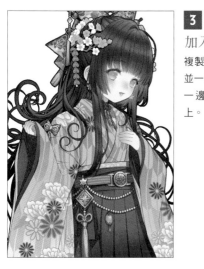

3

加入花朵圖樣

複製黏貼4種花朵並一邊調整大小，一邊配置在和服上。

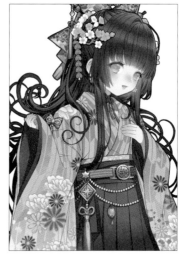

4

撒上金箔

使用四方形筆刷，以噴塗分佈的方式描繪金箔。

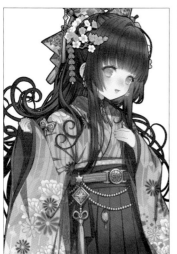

5

陰影的調整

調整陰影的濃度，並在陰影部分加上線條的筆觸。

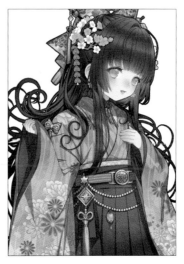

6

追加補償

追加色調曲線+紋理處理。調整顏色後，和服的上色就完成了。

在長襦袢與袴加上圖樣

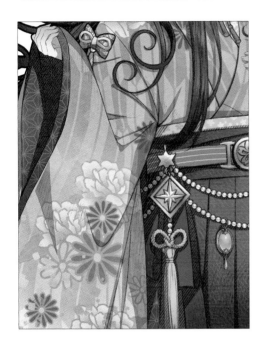

在長襦袢與袴各自加入不同的圖樣。如果將自己製作的圖樣或模樣「登錄素材」的話,也可以在其他作品中使用。

長襦袢的圖樣

袴的圖樣

加工

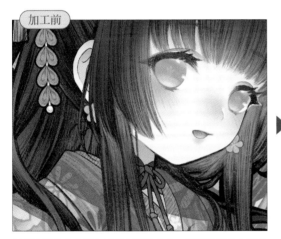

將原本隱藏的背景和星星都顯示出來,根據整體的色調來調整角色人物的顏色。

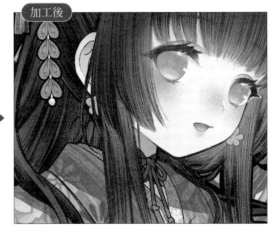

調整顏色,再加上厚紙紋理,就能呈現出與和紙一樣粗糙質感。

加工的圖層結構

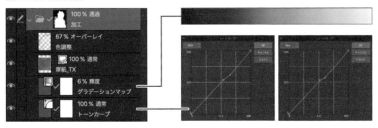

將漸層對應設定為輝度,然後稍微調淡一些。

透過色調曲線,在整體上加入黃色,可以呈現出顏色的統一感和立體深度。

背景

按照星星→圓形→邊框的順序進行描繪。為了後續可以自由調整角色人物的位置，需要將被隱藏的部分（看不見的部分）也都好好地描繪出來。

描繪星星

1 配置星星

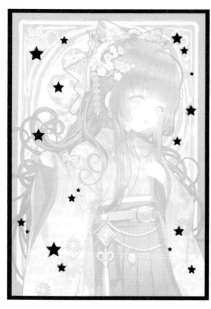

追加一個以白色填充塗滿的圖層，將不透明度降低到可以淡淡地看到整體畫面的程度。一邊確認星星的位置，一邊用星星筆刷（自製）像蓋章那樣畫上星星。

2 上色

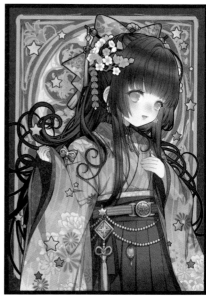

剪裁金色的紋理，並經過色彩增值、相加處理後呈現出明暗對比。在星星資料夾的圖層屬性中追加邊界線的效果。

描繪圓形的背景

1 描繪一個圓形

使用特殊尺規的同心圓畫一個圓形。

2 將圖樣與花朵描繪進去

使用對稱尺規描繪圖樣。雖然是會被遮住的部分，但這裡是將圖樣中心位置設計成星星的形狀。

3 上色

因為草圖的配色過於統一，所以改成了與薄荷綠相近的顏色來當作點綴。

4 將圖樣和花朵描繪進去

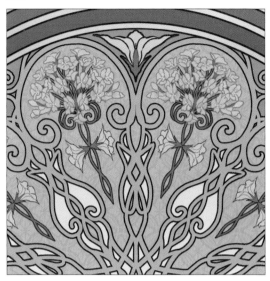

在塗了背景色的部分畫上淡淡的圖樣，再使用對稱尺規畫出花朵。

背景的圖樣　　　花朵②

花朵①

花朵是以櫻花的花束為設計形象，但在現實生活中綠色的部分應該是樹枝的茶色。作為設計使用的時候，刻意無視於真實性也是表現的手法之一。

5 調整花朵的位置

一邊觀察整體，一邊調整花朵錯位部分的位置，將圓形的內部完成。

6 描繪圓框

將 **1** 所使用的同心圓設定為顯示，並將樹葉筆刷（自製）設定成可以收納進黑色圓內的尺寸描繪一圈。紅色圓形的部分加入在長襦袢上使用的圖樣。

1 描繪邊框

用和畫同心圓時相同的特殊尺規,以平行線畫出邊框。

2 描繪模樣

用對稱尺規描繪上部左右的模樣。下部的花朵是先描繪一
朵後,再以複製貼上的方式,左右對稱配置在畫面上。

加工

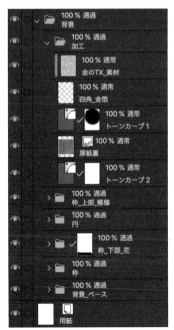

圖層結構

進行和角色人物同樣的加工。
藉由「色調曲線1」來調整圓
周圍的顏色深度,再以「色調
曲線2」來調整整體畫面。在
這個工程也要撒上金箔,營造
出豪華的氣氛。

最後修飾

將所有資料夾都設定為顯示，藉以查看整體顏色與平衡。主要是要調整感到不協調的部分。

手的修正

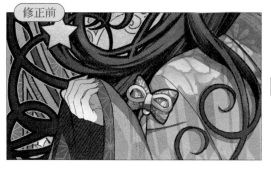

與位於後方的左手相比，感覺前面的右手很小，所以要稍微調整得大一點。

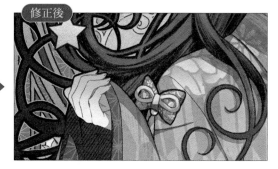

將角色人物資料夾整合在一起，透過選擇範圍僅複製貼上手的部分，並將其放大後，加筆描繪手的邊界線。

確認標題的位置和完成後的整體印象

顯示標題的預定框架／追加描繪的部分

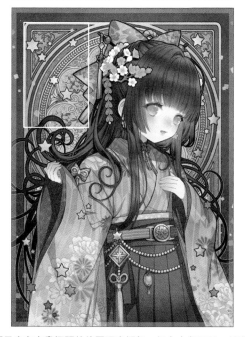

顯示含有本書標題的位置預定框架，加上六角星星，並增加數量。

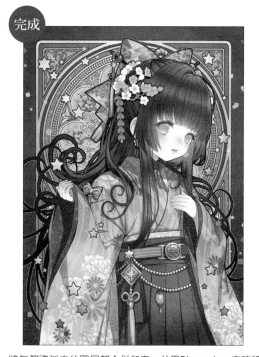

將每個資料夾的圖層都合併起來，並用Photoshop來確認完成後的狀態。這次是透過色調曲線為整體加上黃色和紅色調，把稍感暗沉的背景調整成明亮且受到光照的印象。

插畫描繪過程解說

這是以「在新年的光明未來，
鼠年生肖的老鼠們以富士山的寶藏為目標展開一場冒險」為主題的設計。

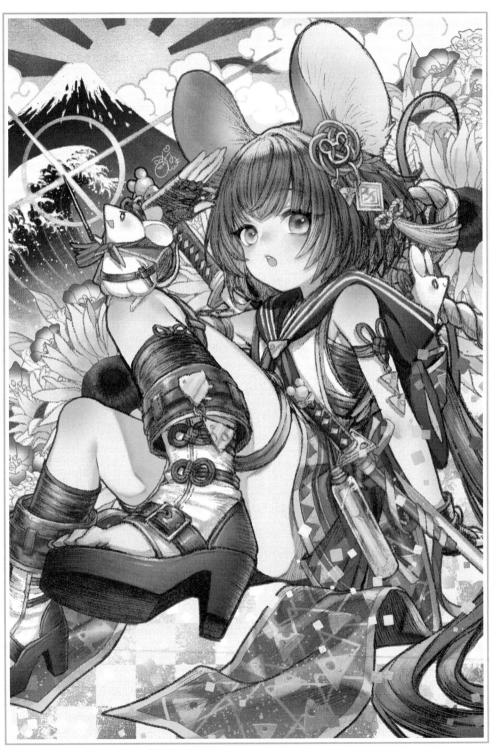

使用軟體：CLIP STUDIO PAINT EX、iPad

思考構圖

首先，「老鼠」「富士山」「波浪／城堡」「花朵」是必需的要素，然後再一邊想像著故事情節，一邊設計出各式各樣的不同方案。為了方便解說，只用3種顏色來描繪。

構圖方案的呈現方式

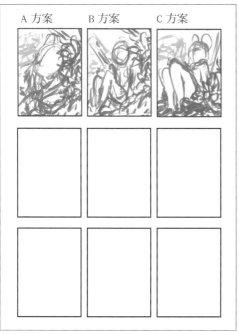

左圖①

1 在大尺寸的畫布上畫出四角形，在其中描繪大量的構圖方案。筆刷要粗一些，畫面檢視比例保持縮小的狀態不要放大，以看著畫面整體的平衡來描繪的方式進行。

2 這個步驟的重點在於不要描繪出細節。以作者的情況來說，畫面較大的話容易想要描繪細節，所以是用iPad的小畫面來描繪構圖。

四角形的製作方法

1 追加一個新圖層 **2** 選擇／全部選擇 **3** 編輯／為選擇範圍加上邊線（左圖②）縮小到自己喜歡的尺寸，複製新增後如左圖①所示。

原稿尺寸

左圖②

一邊想著故事情節和世界觀，一邊思考構圖

A 方案

以角色人物為主（俯瞰）的構圖

B 方案

倚靠著植物的構圖

C 方案

為角色人物加上角度的構圖（仰視）

以角色人物的尺寸依照大中小的印象，設計出3個版本的構圖。觀察角色人物和背景的平衡，最後採用了角色人物最有魄力的C方案（如果都不滿意的話，就再思考更多不同的方案）。

描繪草圖

在構圖的基本上,依大略草圖→草圖的順序描繪。細節的設計也要在草圖階段決定下來。

1 放大構圖方案

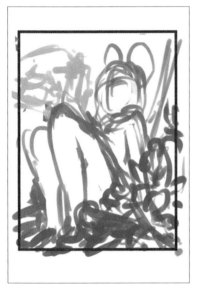

配合實際畫布的尺寸來放大構圖方案。由於原稿尺寸還沒有定案,所以先將構圖方案配置在畫布的中央。

2 描繪大略草圖

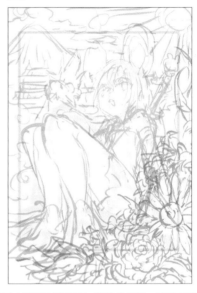

調降構圖方案的不透明度,粗略地描繪。將背景換成容易辨識的顏色。

3 描繪草圖

將大略草圖調整成淺色後,繼續畫成草圖。因為**2**在整體上給人一種缺乏動感的印象,所以讓最引人注目的前方腿部更換成富有動感的姿勢,並在畫面前方追加了腰帶來呈現出立體深度。

4 定案草圖

為了要讓背景和花朵更加醒目,將服裝設計成配戴小物品與融入圖樣的簡單設計。並在設計中加入了老鼠的形狀與起司的形狀。

線稿的製作 ①

製作主要角色人物的線稿。線稿用的工具是鉛筆筆觸的筆刷。將畫面前方與後方區隔開來,分兩次製作線稿。

以草圖為基本描繪線稿

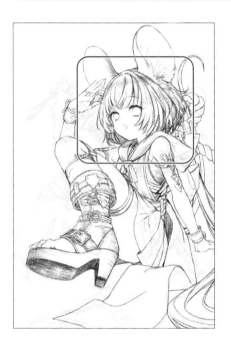

放大

◆ 主要是將主要角色的線稿、表情、角色後面的尾巴、後側的頭髮、脖子後面的繩帶、和服腰帶等,區分為較細的圖層,分別描繪成線稿。細節部分的線條筆觸,因為在底塗的時候要設定為隱藏,這部分也是要建立成不同的圖層,同步進行描繪。

◆ 筆刷尺寸是要設定成主要線稿線條較粗,筆觸的線條則要較細。

描繪筆觸線條等細節

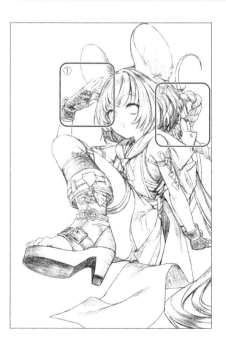

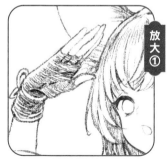

放大①

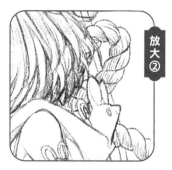

放大②

◆ 將草圖設定為隱藏,一邊觀察整體畫面的平衡,一邊用細線條將筆觸描繪到陰影部分(線條的顏色之後還會改變,所以在這個時候先不用在意)。

◆ 繼續用筆觸描繪陰影。以最深的陰影,線條較多;較淡的陰影,線條較少的要領描繪。

底塗／上色

接下來要決定角色人物的顏色。如果背景已經確定的話，可以在草圖的階段上色。不過因為這裡是以角色人物為主題的畫作，所以要先製作成線稿。

底塗

◆ 一邊進行底塗，一邊用噴筆在陰影的部分塗上顏色。

◆ 為了讓作品完成後更有復古感，整體選擇彩度較低的顏色。因為想要讓金屬的顏色能更醒目，所以選擇了明度高的顏色。

◆ 在右邊的顏色選擇器中，大多會選擇白框範圍內的顏色。

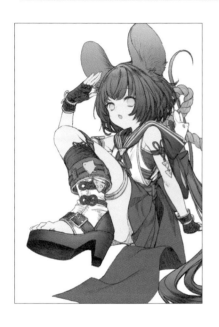

顏色選擇器

重點提示 基本顏色如果太深的話，會破壞陰影，所以要選擇不會過深的顏色。

頭髮的上色

頭髮上色用的圖層結構

●		100 % 通常 耳_肌色_影	**3**
●		100 % 通常 影2	**2**
●		100 % 通常 影1	**1**
●		100 % 通常 髮	

1 陰影上色

使用比基本顏色稍暗一點的顏色上色陰影。以較粗糙的鉛筆筆刷以留下筆觸的方式上色。

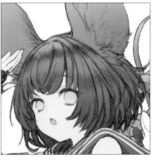

2 塗上反射色

用噴筆在耳後塗上反射色。

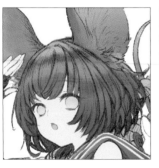

3 塗上耳朵和肌膚穿透頭髮的顏色

一邊將耳朵上色，一邊在頭髮內側也塗上反光色。使用噴筆在臉部周圍塗上和肌膚相同的顏色。給人一種肌膚顏色穿透頭髮的印象。

肌膚上色

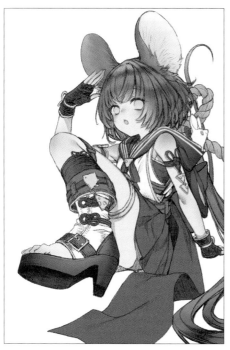

肌膚部分的上色。身體的肩膀、手肘、膝蓋等皮膚的顏色較深,臉部的臉頰和鼻尖則要塗上紅色調。

瞳孔上色

1 瞳孔上色

為瞳孔上色,在下方明亮的部分加上紅色調。

2 重塗疊色

以深色重複上色,呈現出漸層色。

3 加上亮光

在瞳孔上部微微地加上亮光。

4 加上高光

加入與下部明亮顏色相同的高光後就完成了。

重 點 提 示 瞳孔的透明感,可以用玻璃珠的印象來呈現。

繼續為整體上色

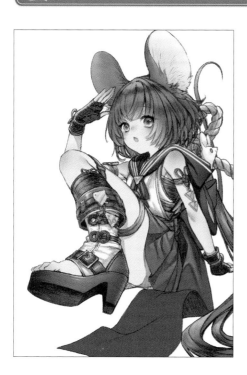

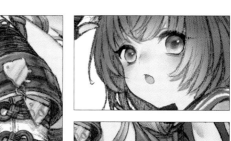

◆ 建立一個新圖層,並將其剪裁至線稿。用筆刷將肌膚部分與腰帶陰影等處的線條顏色暈色處融入周圍。

◆ 肌膚的上色要簡單一些。衣服和小物品在畫線稿的時候就已經加上陰影的筆觸,所以只要簡單塗色即可。

 將陰影以調整色相後的陰影色來呈現,就能保持顏色不會變得暗沉,看起來比較鮮豔。

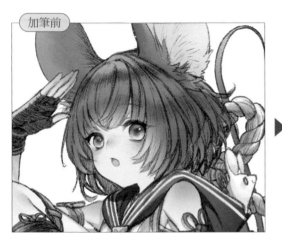

加筆前

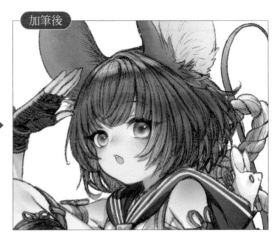

加筆後

塗上整體陰影後，為了確保用色的方向性一致，首先要完成臉部周圍的最後修飾。在角色人物上面追加一個一般圖層，在這個圖層上面加筆描繪。

臉部整理好後，為頭髮加上筆觸。

線稿的製作②

製作配置在裡側的刀、腳及髮飾的線稿。觀察整體畫面的平衡，覺得腰部附近很空，所以追加了短刀。

1 將畫面前方和後方的草圖描繪出來

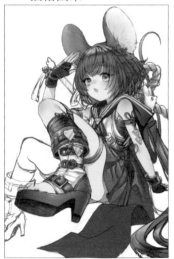

2 繪製線稿

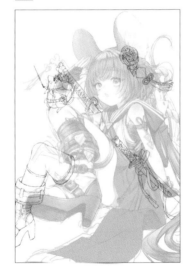

3 底塗

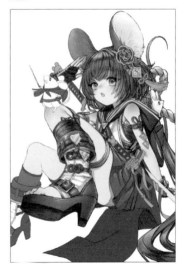

圖層結構

因為資料夾之後還要進行調整，所以要預先做好細分。

主要顏色的結構

為了調整顏色的平衡，追加了與彩度搭配性好的綠色。只在部分位置加上顏色，可以使其更加顯眼。

角色人物的上色與加筆

整體畫面調整完成後，在畫面前方的腰帶加上陰影，然後觀察畫面的平衡變化。在左下方追加腰帶，並在腰部追加寶藏的地圖，增添一些故事的要素。

1 上色

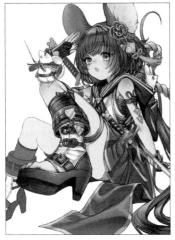

為老鼠、髮飾、刀、腰帶上色。在這裡追加了裙子和腰帶的金邊。

2 追加顏色

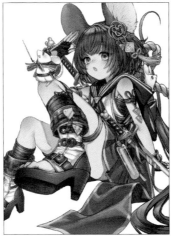

在腰帶上追加反光色的漸層色，再為裡側的腿部上色。

3 加上陰影

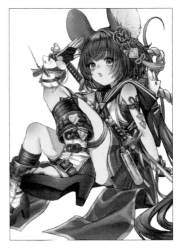

為整體加上陰影。並在最後修飾的步驟追加腰帶和裙子上的圖樣。

背景① 花朵

描繪背景的花朵。使用主色調中的黃色來搭配，可以呈現出統一感。

1 描繪花朵的草圖

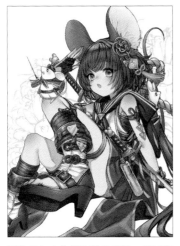

因為角色人物的姿勢改變了，所以配合新的姿勢重新描繪了花朵的草圖。

2 描繪素材

先描繪出幾種不同的花朵圖樣。因為能夠看得到花朵的範圍很少，所以準備了7種圖樣。

3 加上強弱對比

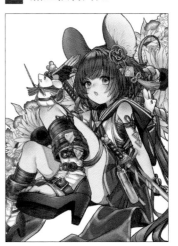

配合草圖，將**2**描繪完成的素材複製並配置在畫面上。先決定好花朵的配置後，再畫上葉子。

背景②

接著要描繪上下的背景。因為是角色人物與花朵互相輝映的構圖,所以下面的部分要簡單一些。上面的部分將描繪作為故事要素的「富士山「和「波浪」。

描繪市松模樣

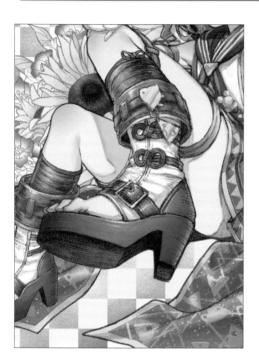

1 描繪模樣

描繪市松模樣,並將金色紋理剪裁下來。以色彩增值的方式畫出金箔較暗的部分,並以相加的方式描繪較亮的部分。可以用不透明度的設定來調整,也可以建立蒙版後再以筆刷進行調整。

市松模樣 　　黃金的紋理素材

◆重點提示

這裡的金色紋理是以Photoshop自製的素材,但也有能在網路上下載的素材,所以也可以使用那些素材。

2 建立蒙版

在市松模樣的圖層上建立蒙版,以污損筆刷如同在刮削金箔一樣進行描繪。就像在畫面上蓋印章般的感覺。

3 最後修飾

最後用四方形噴塗筆刷撒上細密的金箔進行修飾,這麼一來,背景下部的部分就完成了。

市松模樣的圖層結構

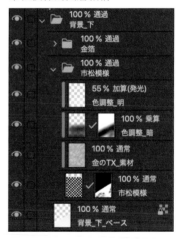

1 描繪外形輪廓

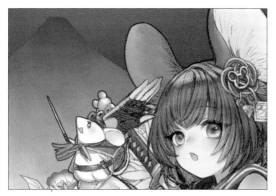

接下來要描繪葛飾北齋風格的富士山和波浪。首先將富士山的外形輪廓描繪出來，再用筆刷畫出漸層色。

2 上色

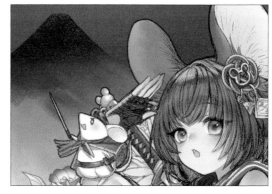

將深色重疊上色。

3 建立蒙版

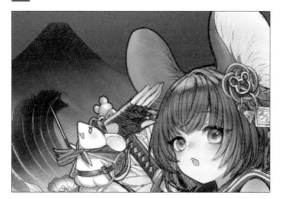

描繪出波浪的外形輪廓後，建立蒙版，接著描繪波浪的流動。

4 描繪波浪的細節

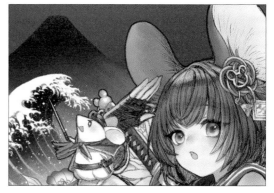

描繪浪花。顏色選擇明度高的黃色，用下載的水花筆刷將細小的水花描繪出來。

5 最後修飾

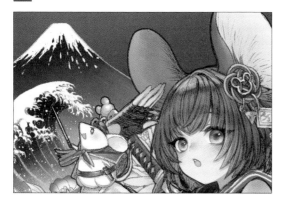

剪裁新建立的圖層，描繪山頂的積雪，再用金色的TX素材描繪山的邊緣，如此富士山就完成了。

重點提示

在接近花朵的部分加入模糊處理，可以製造出空氣感和遠近感。

描繪雲朵和太陽

1 描繪雲朵

描繪雲的線稿，然後上色。將金色的TX剪裁至線稿，雲朵就完成了。

2 描繪太陽

先用橢圓工具描繪太陽的中心。建立尺規，在圓的中心設定特殊尺規的放射線，描繪出太陽的光芒。填充塗滿之後便有了基本底色，接著將金色的TX剪裁至此，用相加與色彩增值的方式來進行調整。

繪製波浪的效果

1 描繪線條

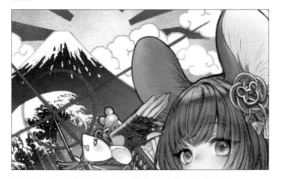

使用圖形工具和直線尺規，描繪出光芒閃爍的效果。

2 剪裁

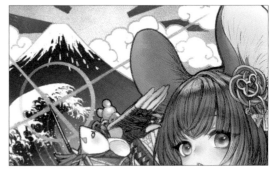

剪裁金色的紋理。

3 進行調整

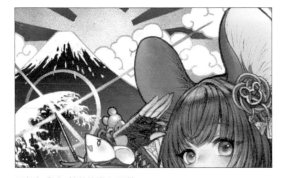

用相加與色彩增值進行調整。

4 勾勒邊線

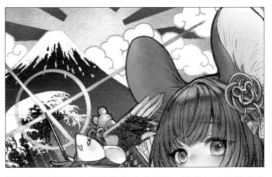

透過將選擇範圍勾勒邊線的方式描邊，波浪的效果就完成了。

最後修飾

放置一天之後再繼續作業，可以客觀地觀看自己的描繪成果。這是為了讓作品更好所需要的重要工作，所以要多花些時間進行修飾完善和加工。

修飾完善

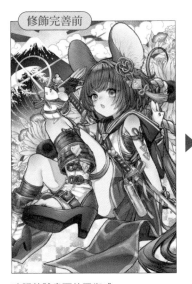
修飾完善前

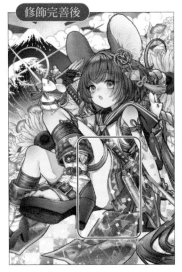
修飾完善後

放大

確認整體畫面的平衡感。

在腰帶和裙子的圖樣，以及在意的地方加筆修飾。在右下方撒上金箔，使之閃閃發光。

為了將觀看者的視線從畫面前方引導至畫面深處，畫面前方腰帶的圖樣描繪得較大，畫面深處裙子的圖樣則描繪得小一些。三角形的圖樣象徵著老鼠喜歡的起司。

加工

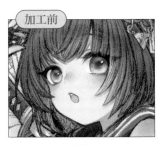
加工前

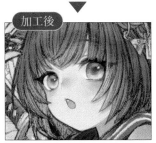
加工後

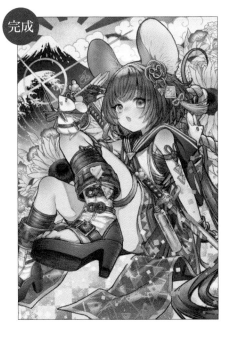
完成

加上畫布紋路的質感，強化了手工繪製的感覺。

藉由漸層對應與色調曲線來調整整體顏色，並透過覆蓋來調整臉部周圍的色調和亮度。

各種不同的上色方法

請試著找尋自己原創的上色方法,根據畫作的不同改變上色方法,
並挑戰各式各樣的上色方法吧。

原創上色法	動畫上色法

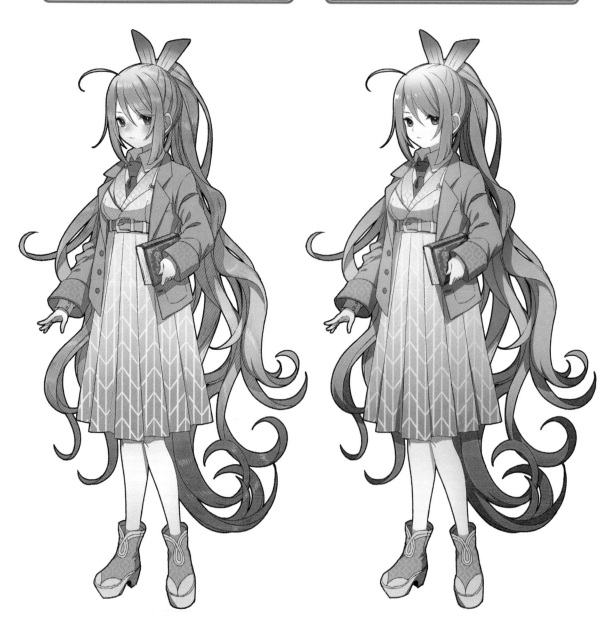

本書的角色設計中所使用的上色方法。是只在陰影和高光部分上色的方法。以噴筆輕輕地塗上漸層色,形成顏色表現的寬度,並透過在陰影處描繪斜線的方式,讓平面的插圖也能呈現出畫面深度。

動畫上色法是有著清晰陰影界線的上色方法。陰影的上色方法和原創上色法基本相同,但是在動畫上色法中不怎麼使用像噴筆一樣,會讓邊緣模糊的筆刷。影子、高光以簡單的方式呈現,並放到最後才加工。

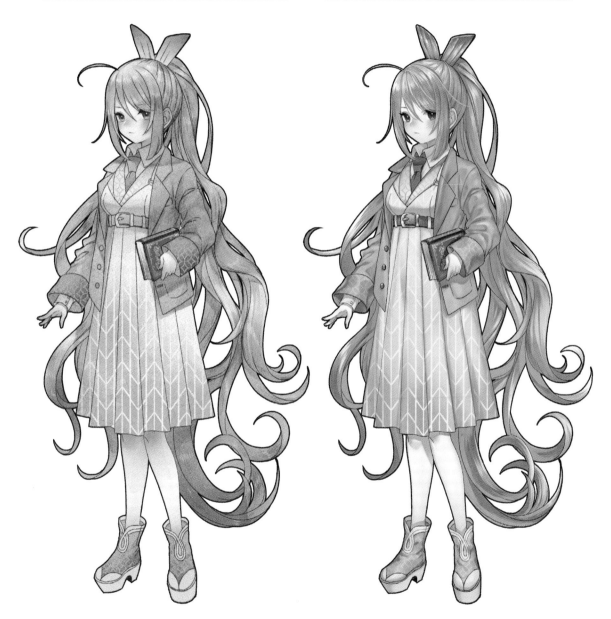

使用鉛筆筆刷加上水彩筆刷的上色方法。水彩筆刷的特徵是顏色會像含有水分一樣暈染開來，鉛筆筆刷則是能夠描繪出粗糙的質感。如果加上水彩紙等的紋理效果，就更能表現出徒手描繪感。

這是在電玩遊戲中使用的上色方法。基本上使用筆觸不會太硬，也不會太軟的中間筆刷，並且要根據所需的質感來變更使用。線條要配合衣服和頭髮的顏色，以可以融入周圍的顏色來填充，臉部附近是最顯眼的部分，所以還要特別加筆將線條做填充塗色處理。

Q 版角色人物的描繪方法

Q版變形是可以依據2頭身、3頭身的外觀形狀變化來呈現出不同的效果。
根據外觀形狀改變細節描繪的要素，可以控制想要的印象。

Q 版變形的
種類

Q 版變形的重點在於要將角色人物簡化多少。隨著頭身變低，因為可以描繪進去的資訊量變少的關係，所以衣服、頭髮、裝飾就要更簡單一些。

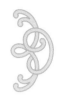

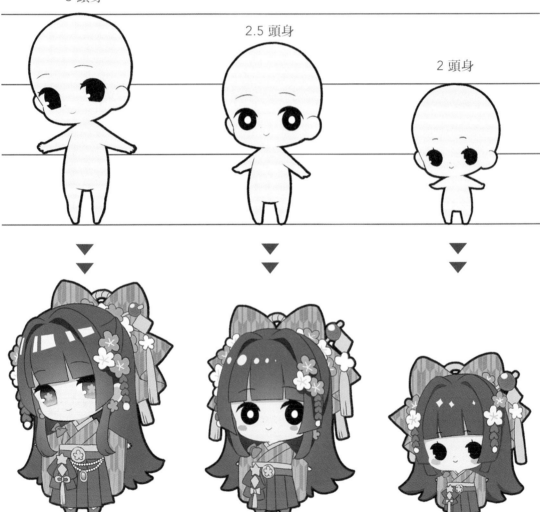

3 頭身

2.5 頭身

2 頭身

臉部及眼睛很大，身體很小，不追求真實地描繪，而要去意識到將整體描繪出圓潤感。

將醒目的裝飾放大，簡化服飾及配件，還有上色的方式。簡化眼睛，減少線條，以更簡單的方式呈現。

在保留髮型、髮飾等角色特徵的同時，相較於2.5頭身，各個部位要更加簡化。

 重點提示 線條和設計要簡單。臉部和眼睛要大，身體要小，整體描繪出圓潤感。

各種不同的 Q 版變形方法

Q 版變形可以有各式各樣的描繪方法，即使是相同的角色，也可以改變頭身大小，改變線條的粗細以及顏色的上色方法，享受各式各樣的造型變化。

基本

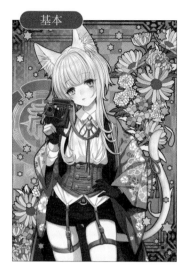

2.5 頭身

2 頭身

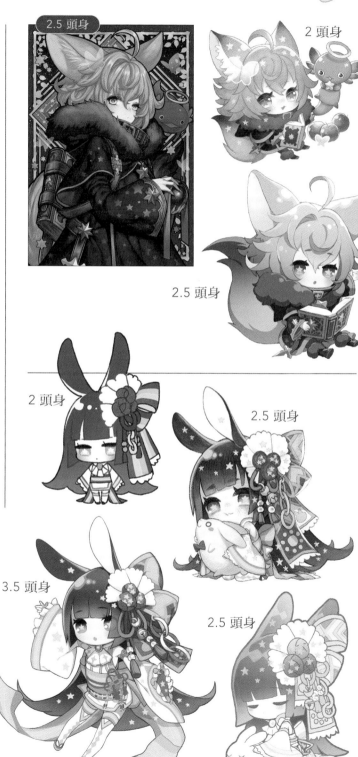

2.5 頭身

2.5 頭身

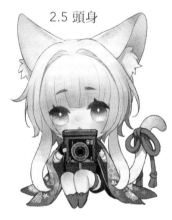

2 頭身

2.5 頭身

基本

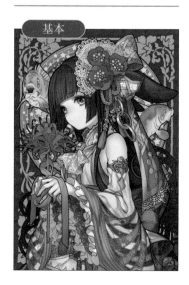

3.5 頭身

2.5 頭身

神威なつき

自由插畫家・漫畫家。原創作品主要都是以和
裝為主題。因為自己懂得和服的穿法，所以也
有如何穿和服的相關知識。工作案件以遊戲角
色人物的製作較多，主要是具有奇幻世界要素
的作品居多。

Twitter：@n_kamui

HP：https://gyokuro02.web.fc2.com/

復古摩登和裝女子
角色人物設計指引書

作　　者 / 神威なつき
翻　　譯 / 楊哲群
發　　行 / 陳偉祥
出　　版 / 北星圖書事業股份有限公司
地　　址 / 234 新北市永和區中正路 458 號 B1
電　　話 / 886-2-29229000
傳　　真 / 886-2-29229041
網　　址 / www.nsbooks.com.tw
E-MAIL / nsbook@nsbooks.com.tw
劃撥帳戶 / 北星文化事業有限公司
劃撥帳號 / 50042987
製版印刷 / 皇甫彩藝印刷股份有限公司
出 版 日 / 2021 年 9 月
I S B N / 978-957-9559-91-1
定　　價 / 450 元

國家圖書館出版品預行編目 (CIP) 資料

復古摩登和裝女子：角色人物設計指引書／神威なつき著；楊哲群
　　翻譯 . -- 新北市：北星圖書事業股份有限公司，2021.09
　　144 面；18.2×25.7 公分
　　譯自：レトロモダンな和裝の女の子キャラクターデザインブック
　　ISBN 978-957-9559-91-1（平裝）

1. 插圖 2. 繪畫技法

947.45　　　　　　　　　　　　　　　　110007169

臉書粉絲專頁　　　LINE 官方帳號